U0085663

電 影 寫 真 書

想見你

Someday or One Day

沒有不同的選擇，

　沒有平行宇宙，

只有你。

黃 雨 萱

即使這個約定註定被遺忘，

就算這個記憶註定消失，

千方百計，奮不顧身，

我都會來到你身邊。

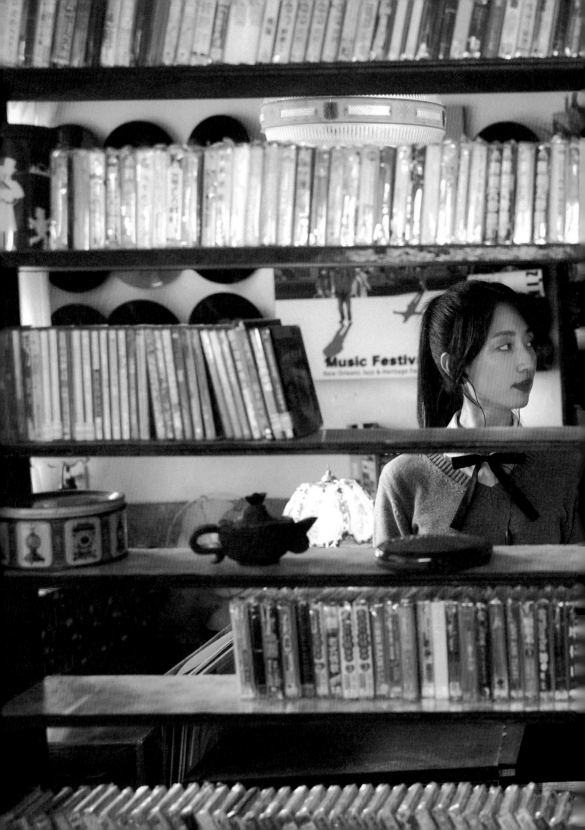

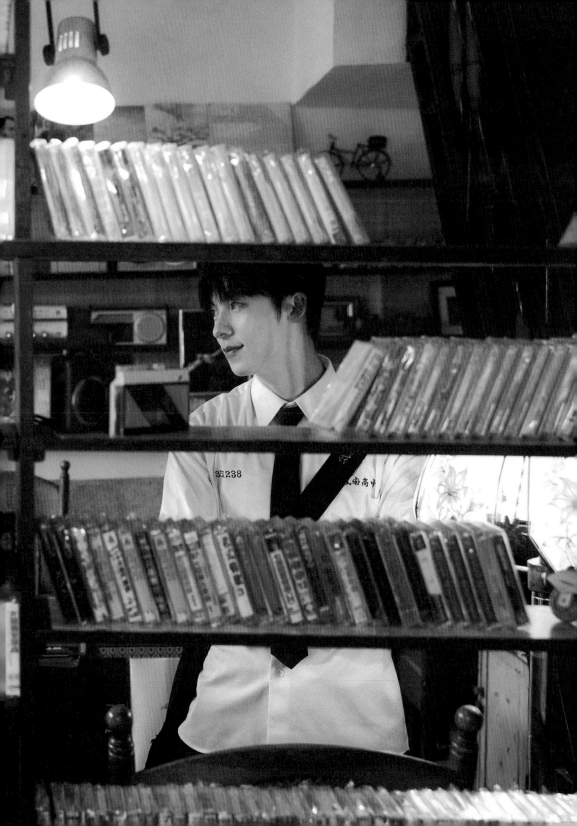

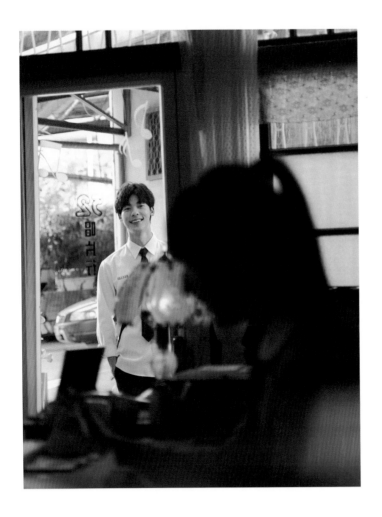

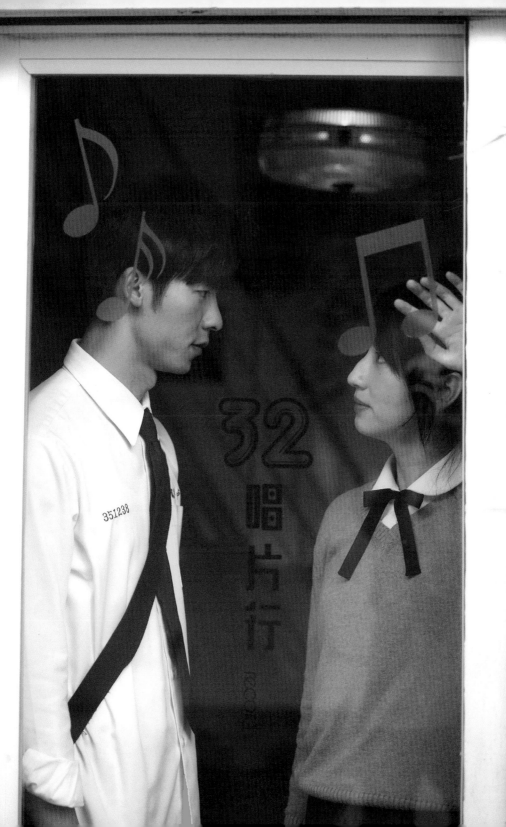

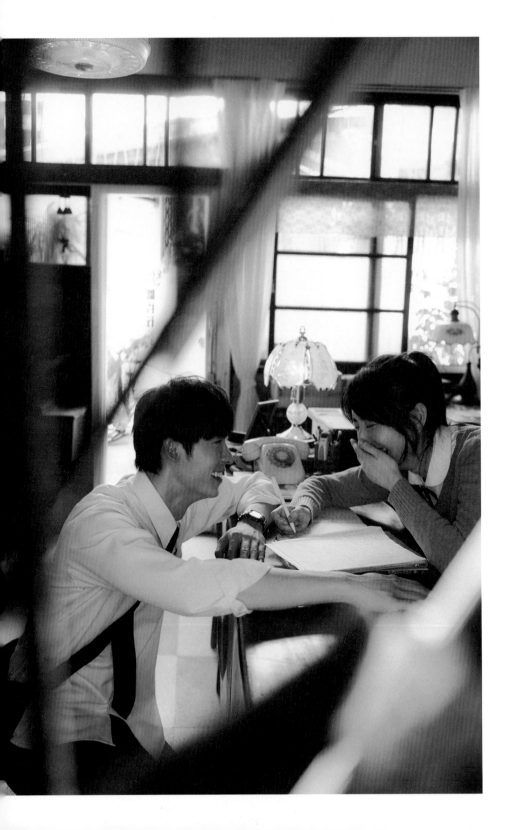

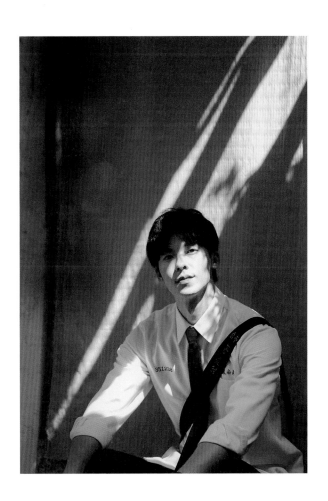

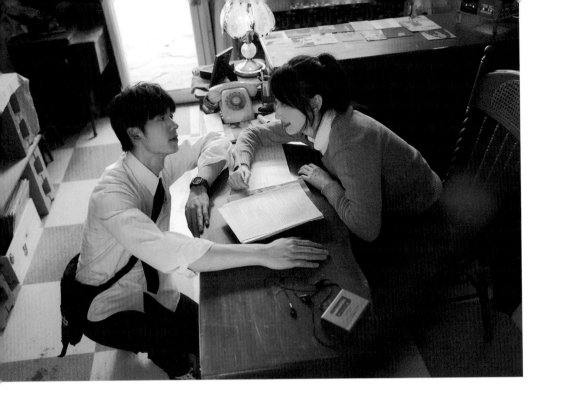

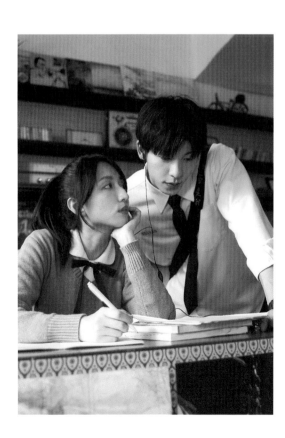

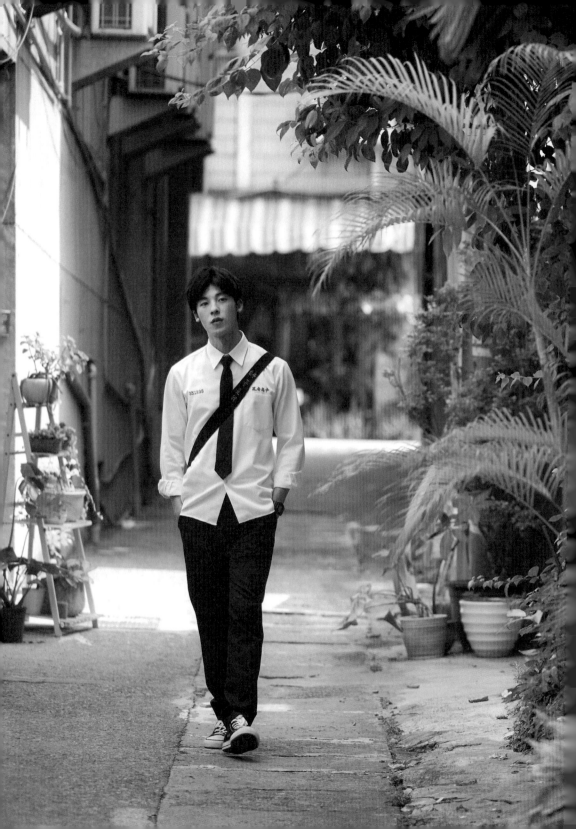

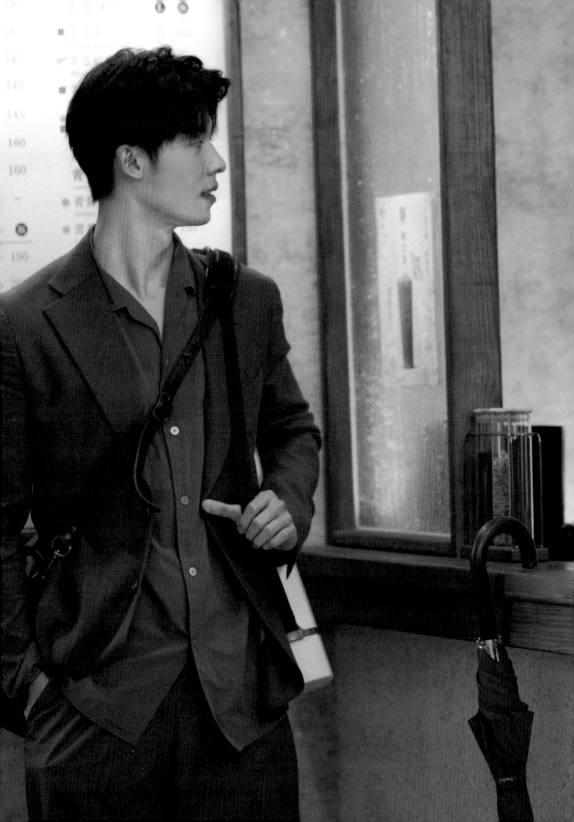

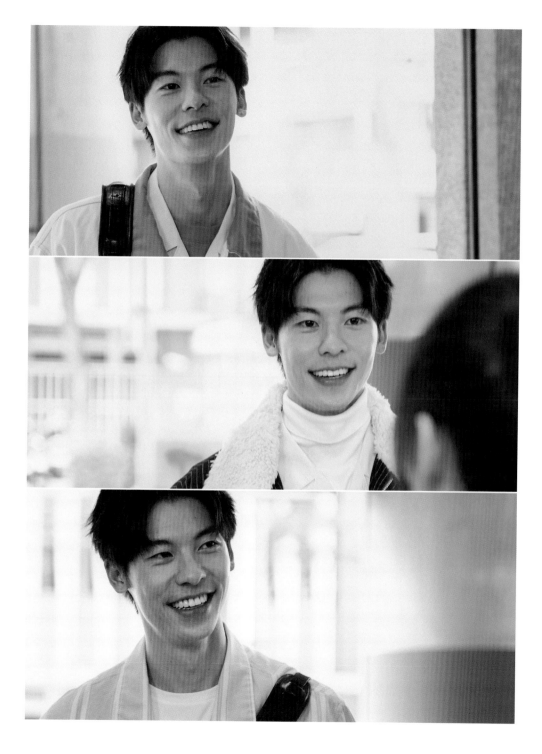

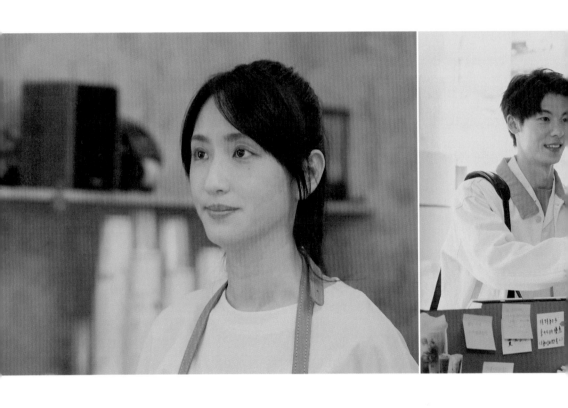

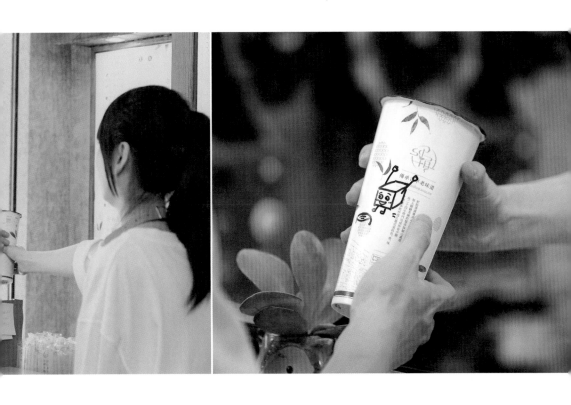

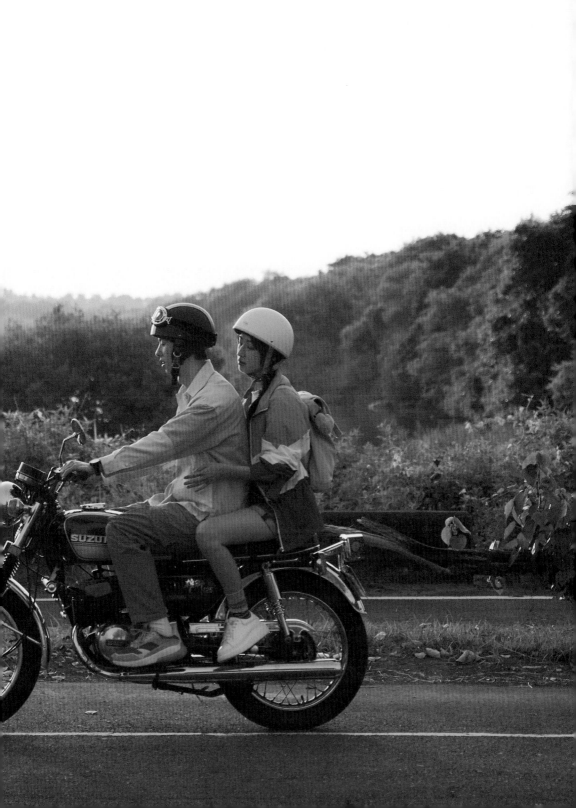

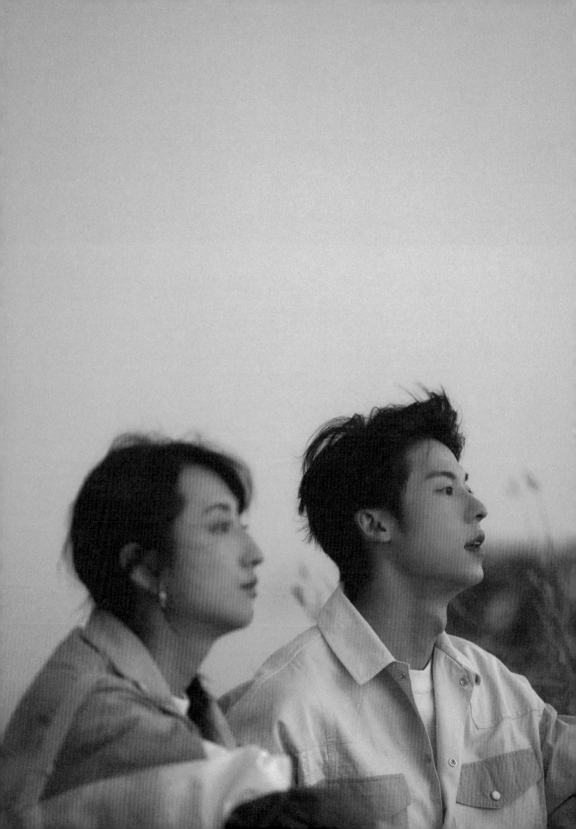

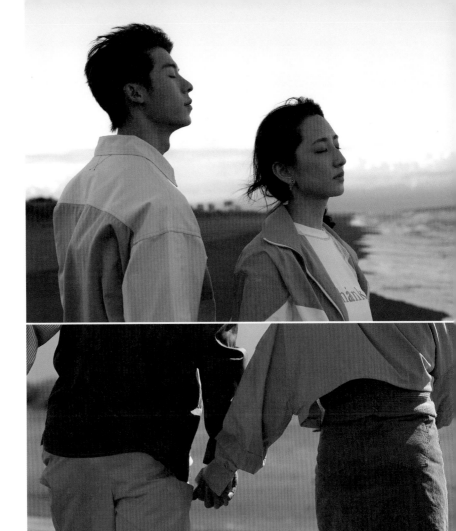

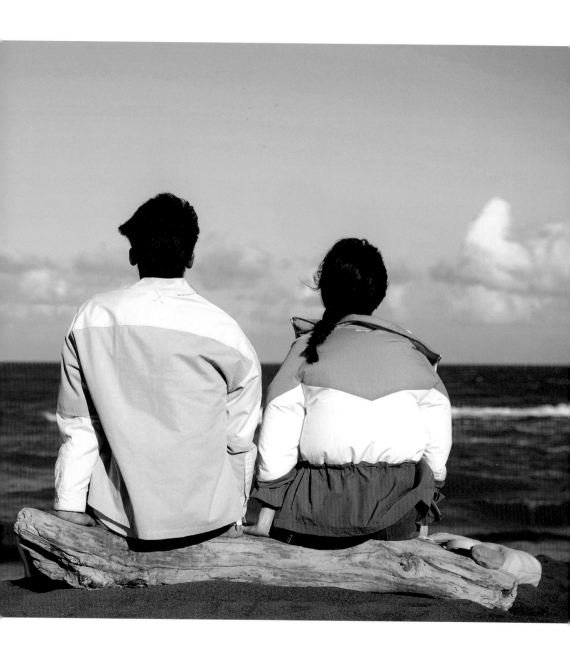

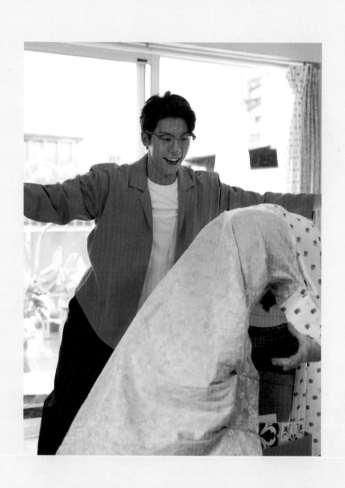

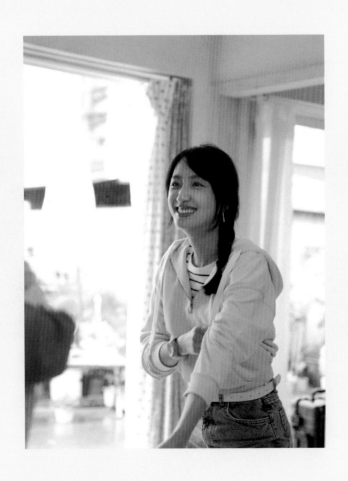

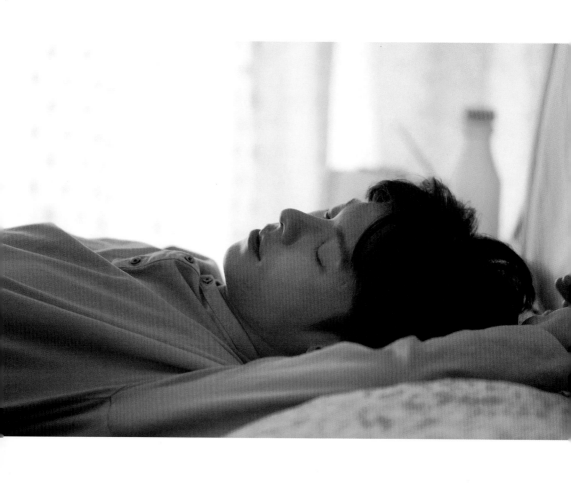

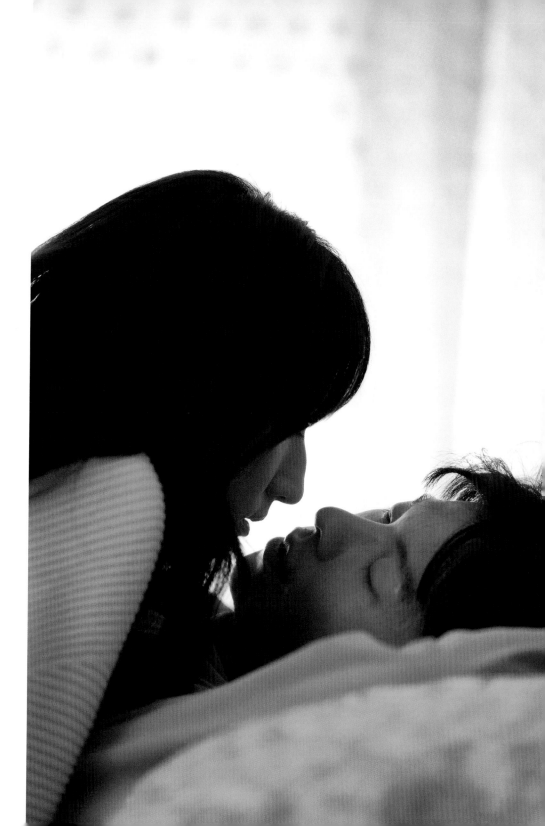

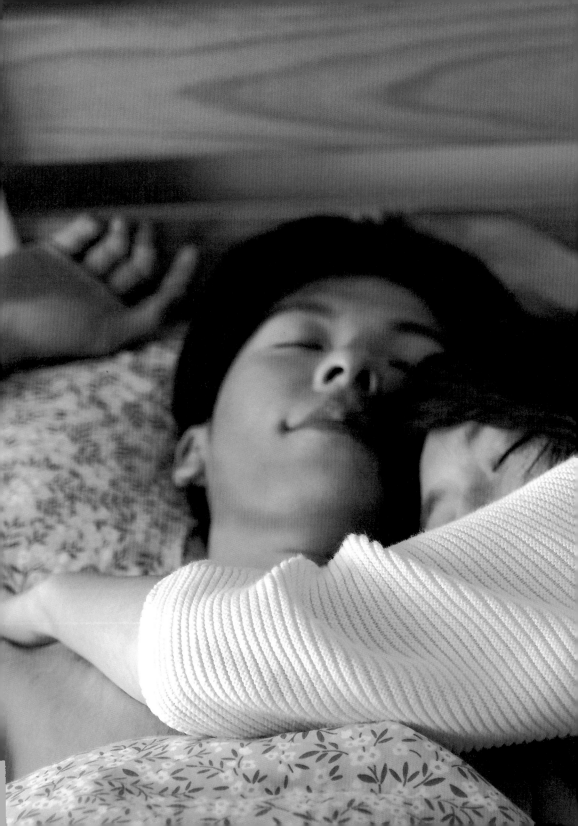

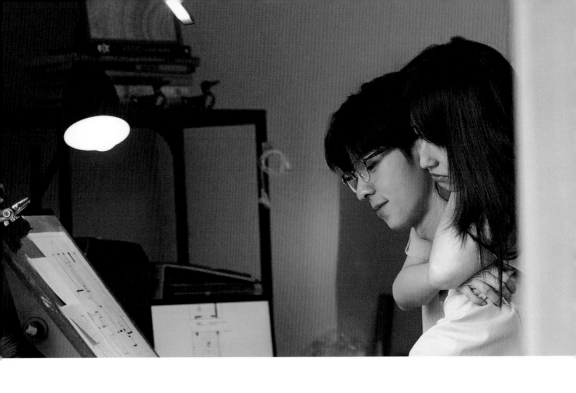

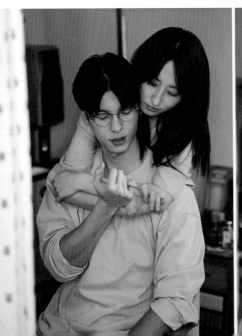

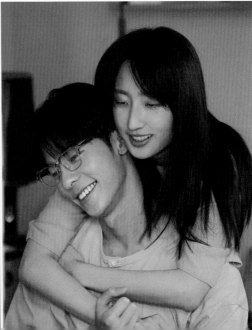

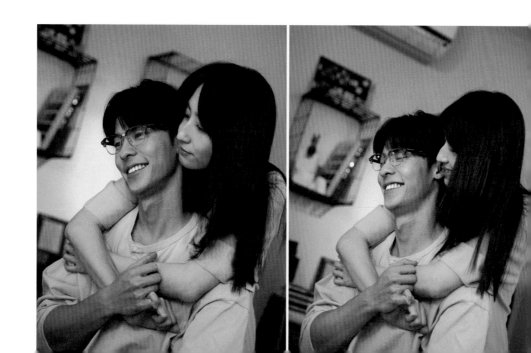

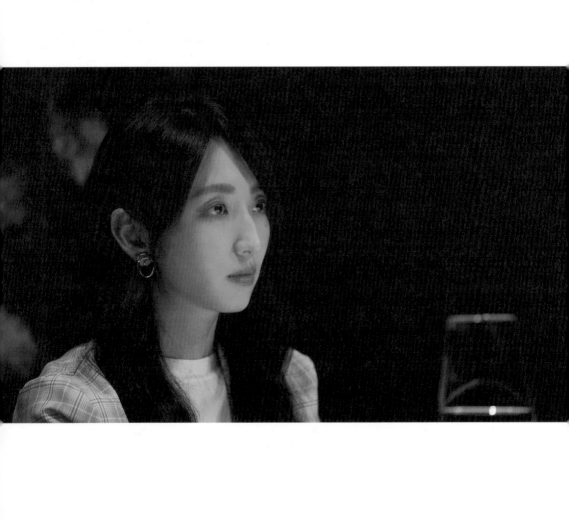

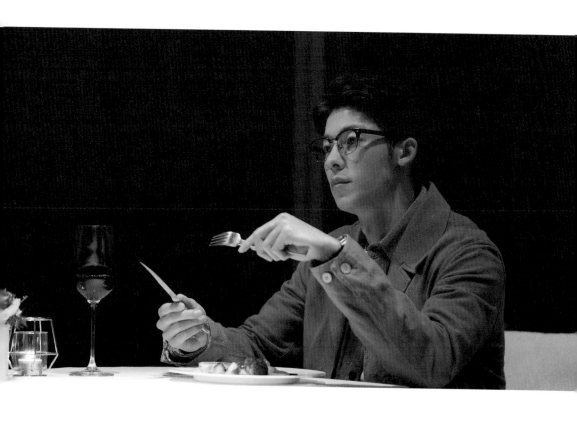

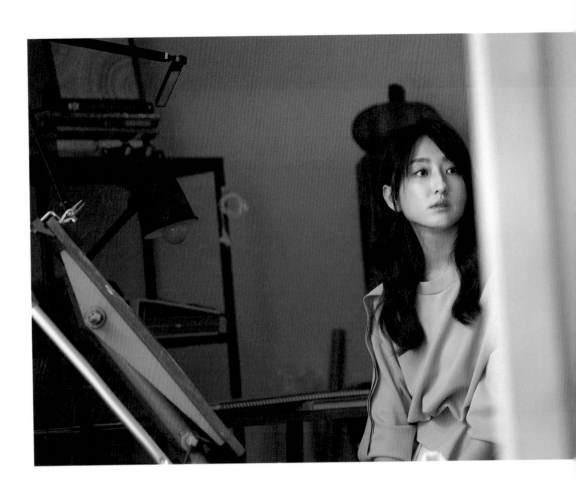

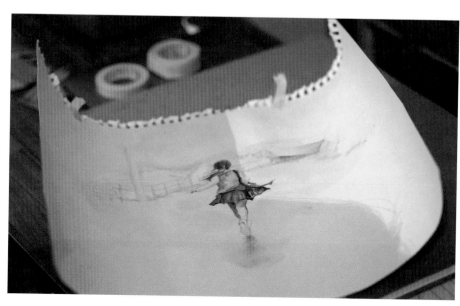

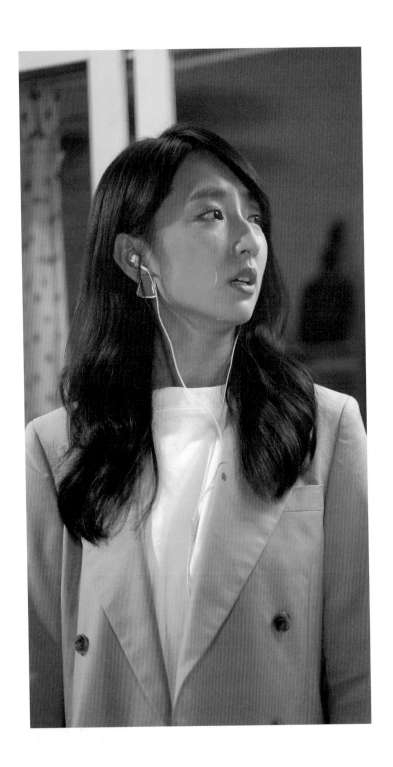

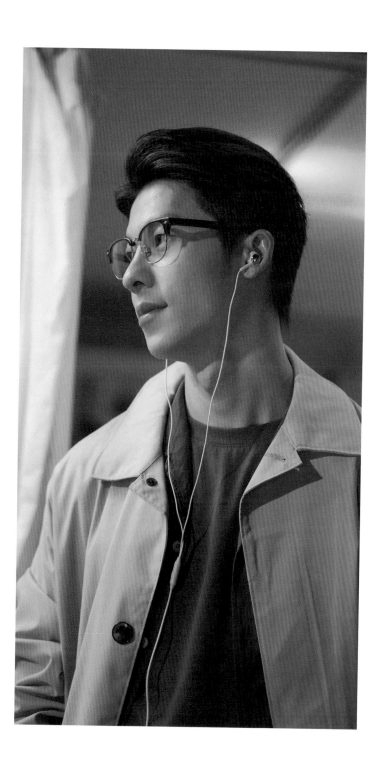

李 子 維

時空循環交錯，

命運錯綜安排，

每一次的相遇，

我都會愛上妳。

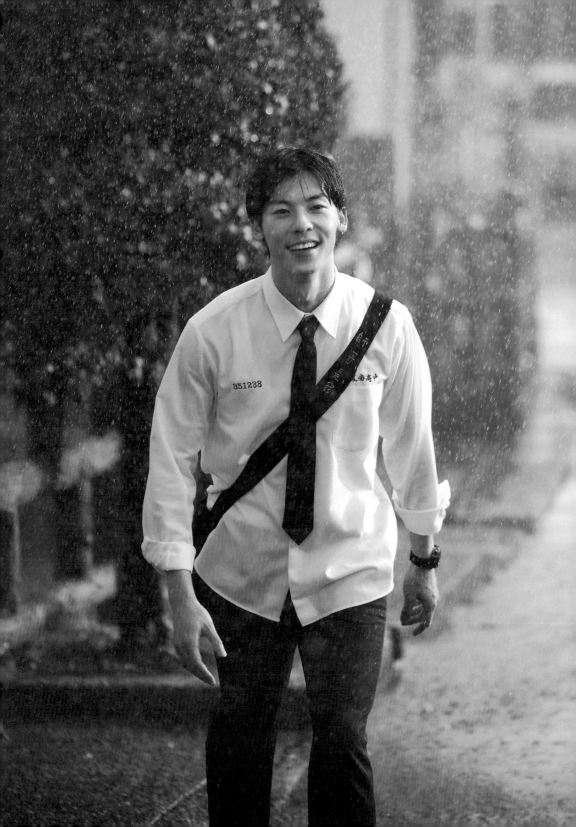

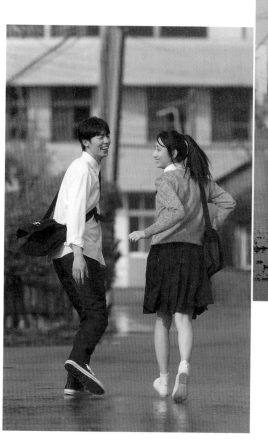
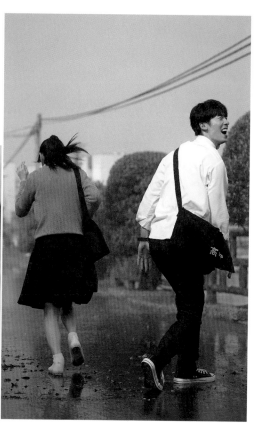

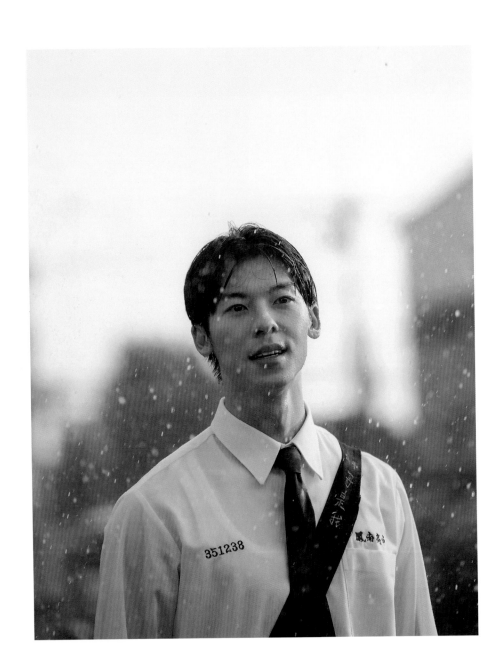

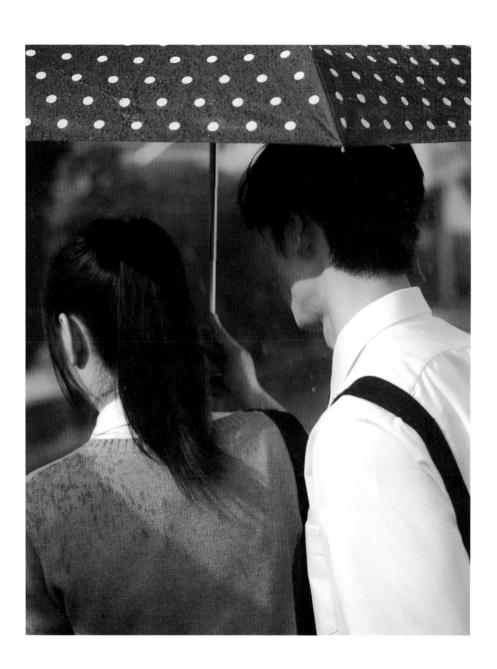

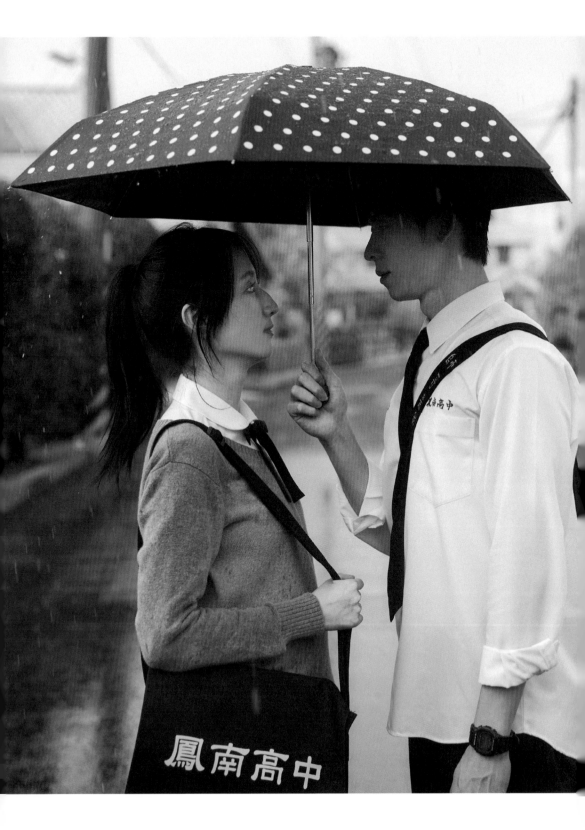

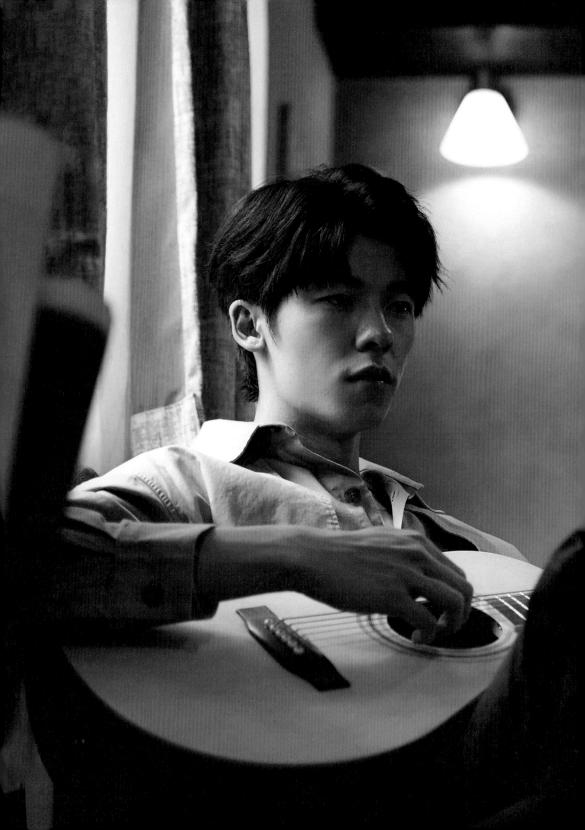

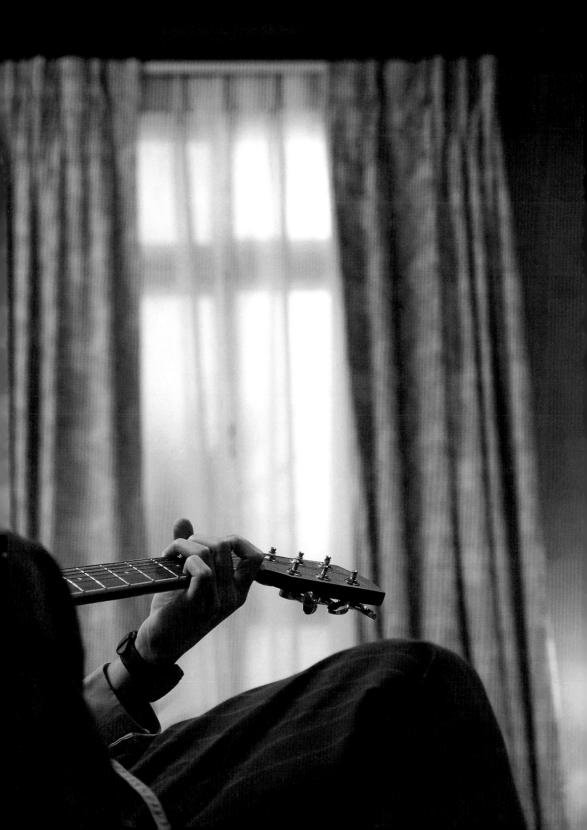

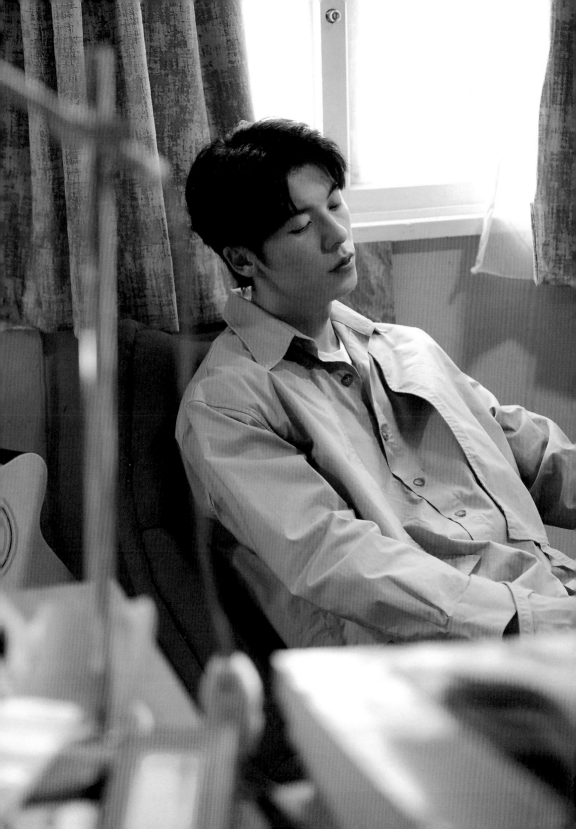

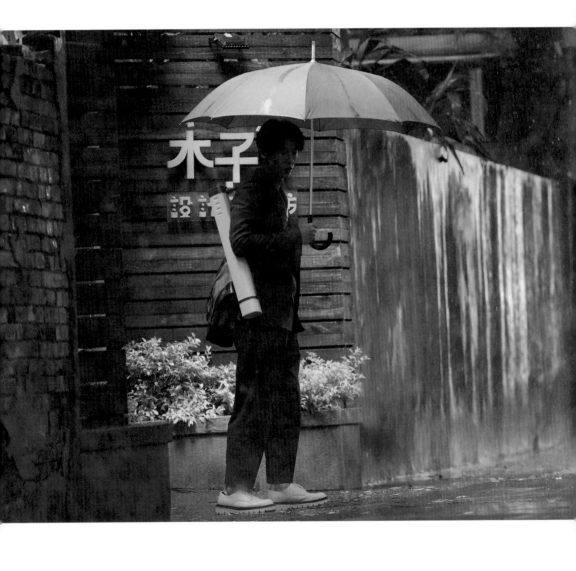

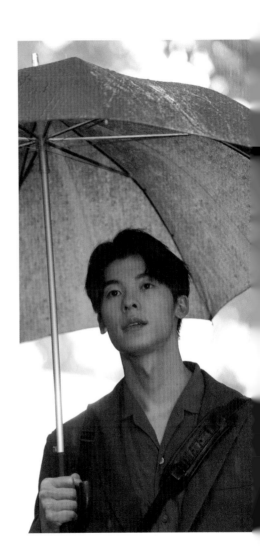

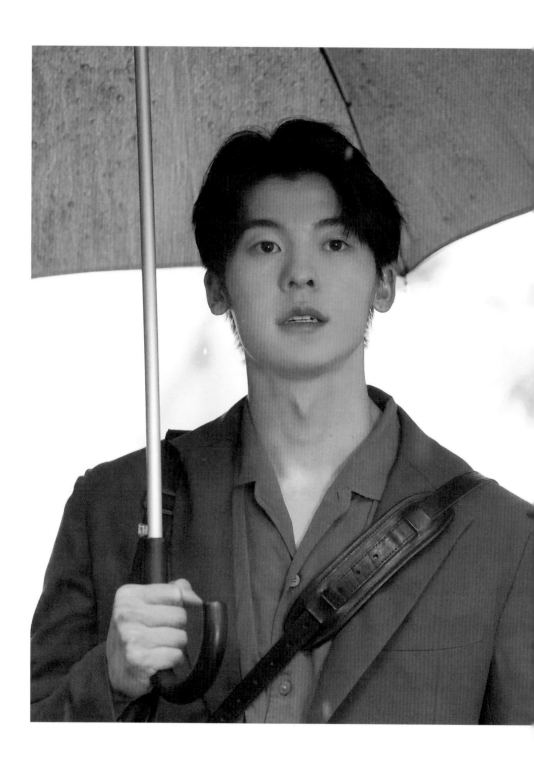

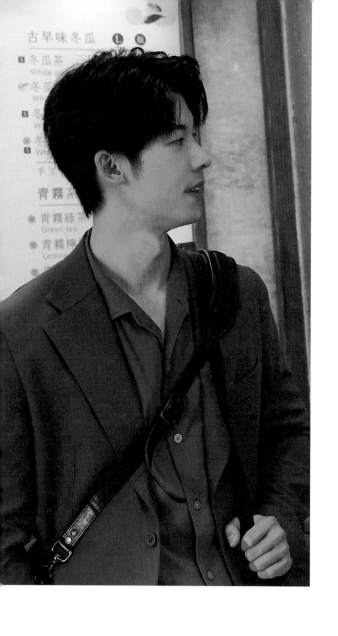

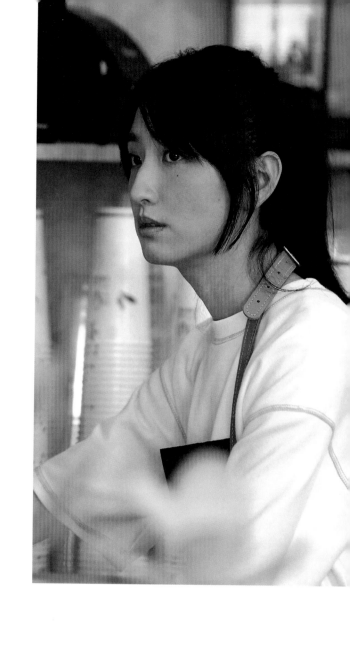

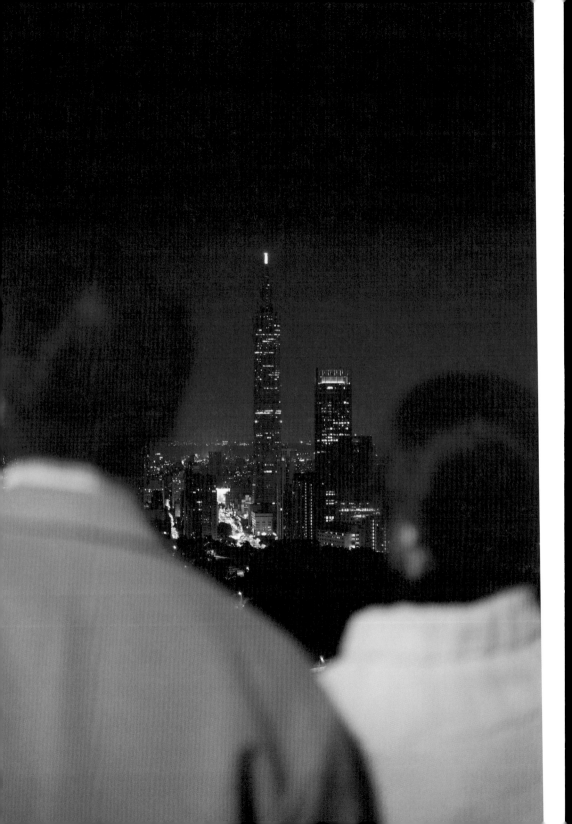

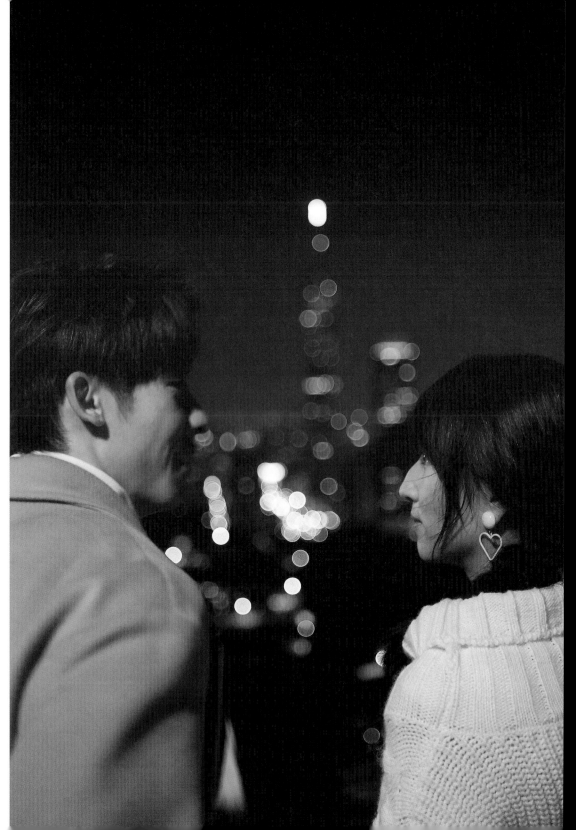

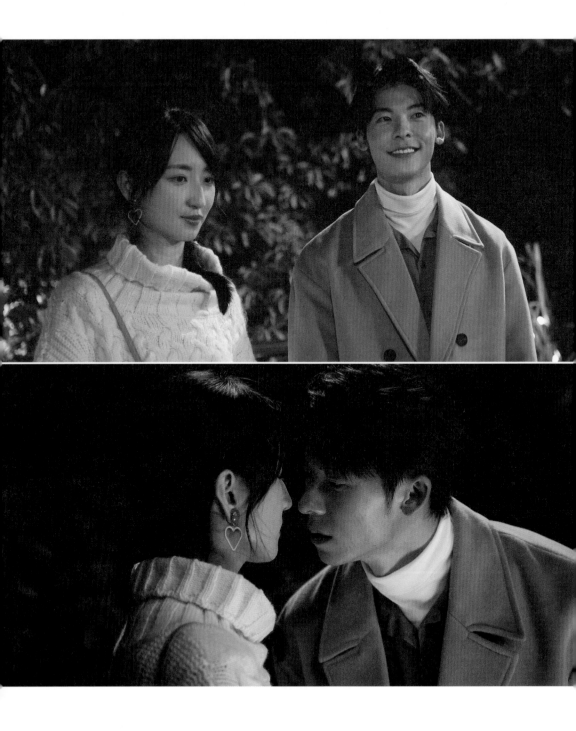

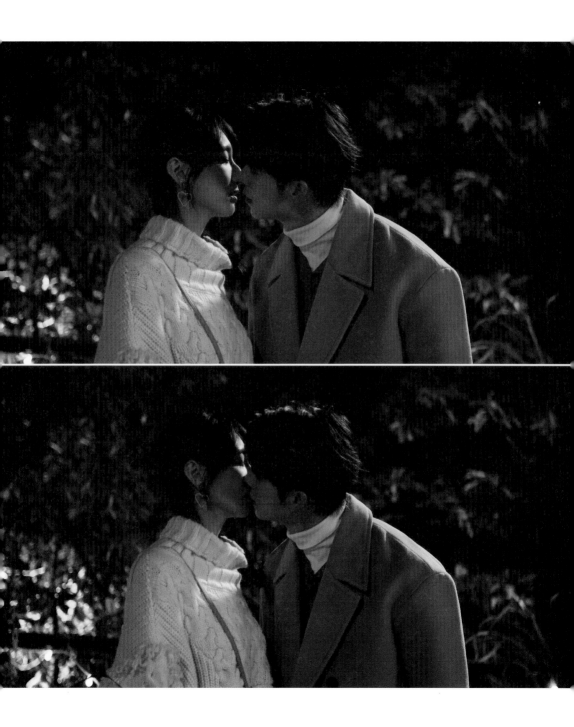

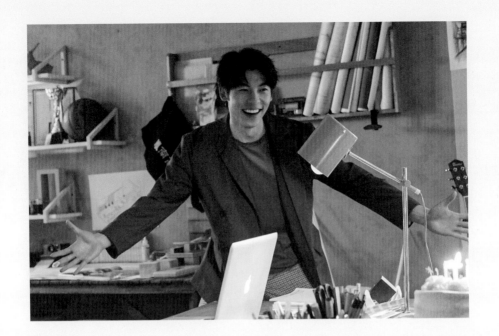

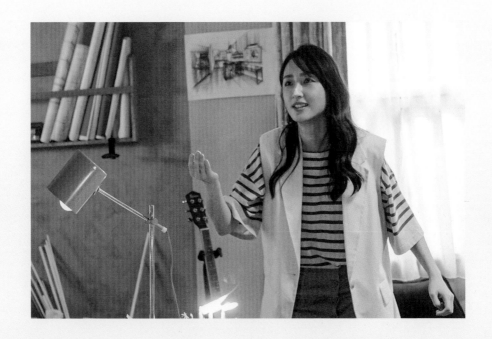

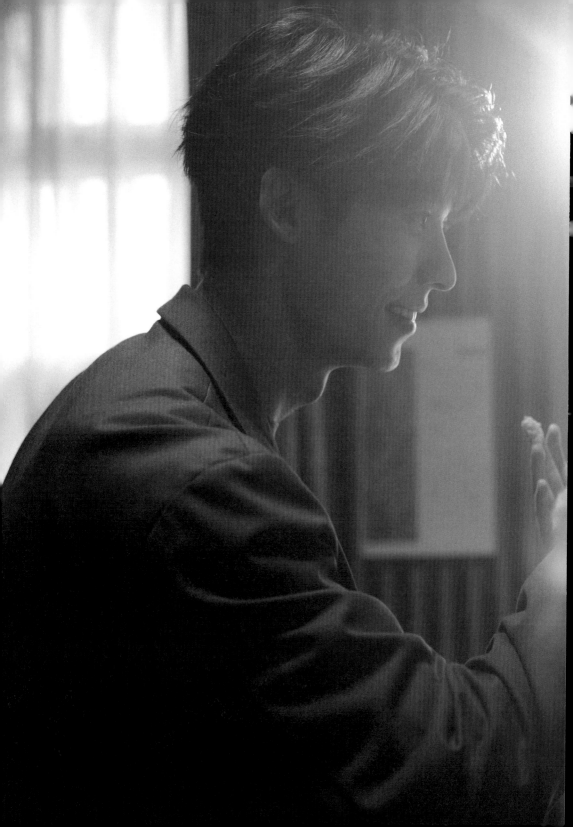

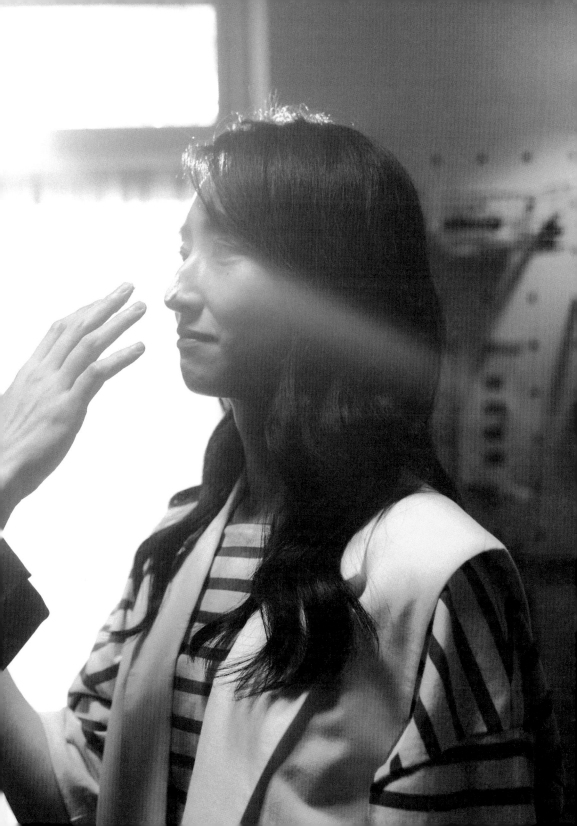

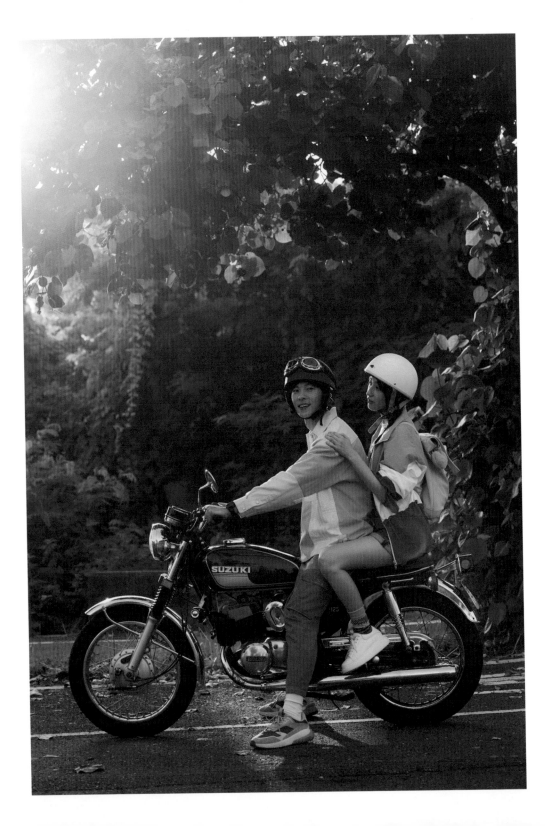

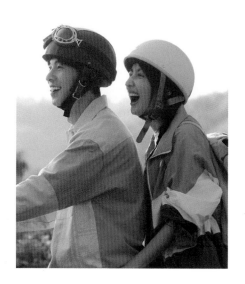

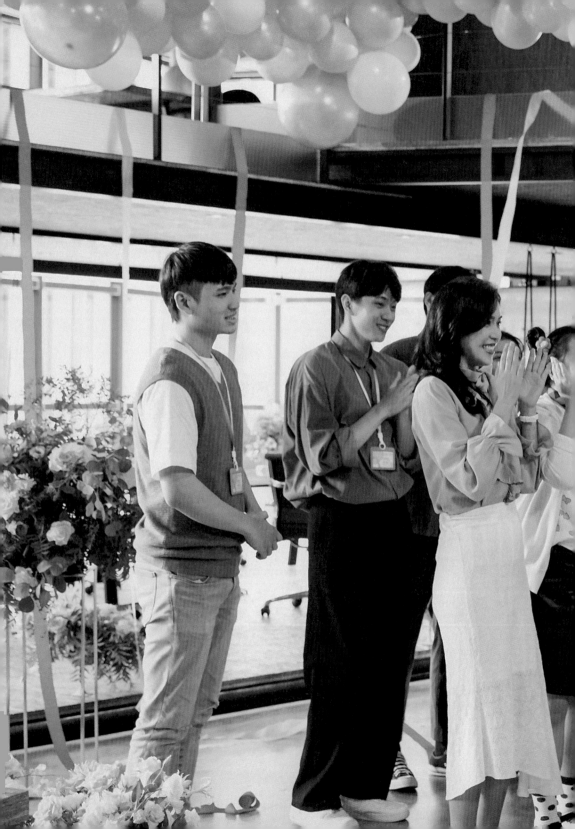

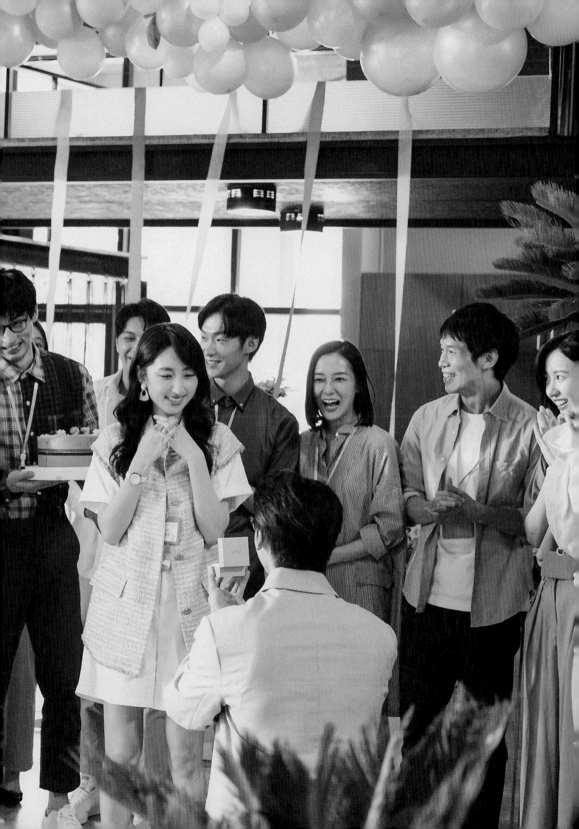

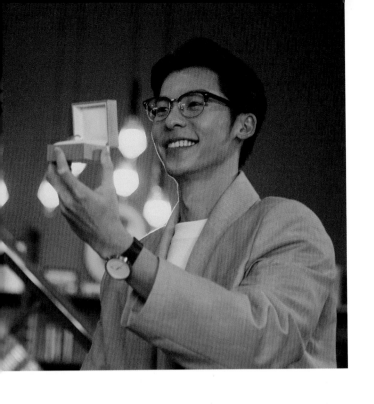

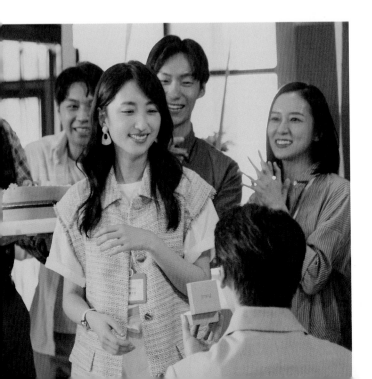

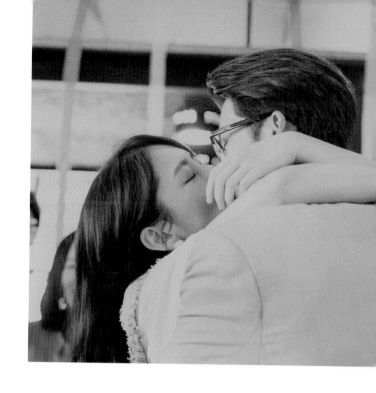

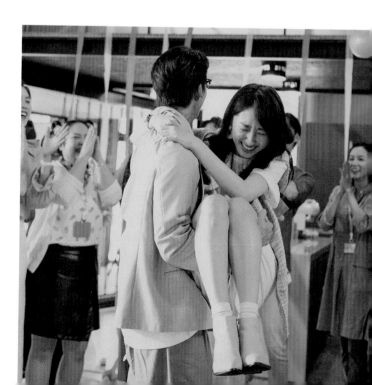

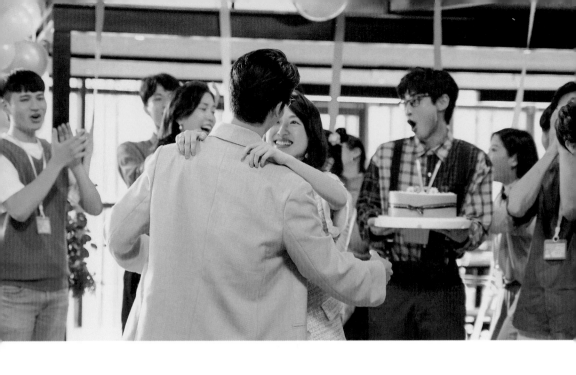

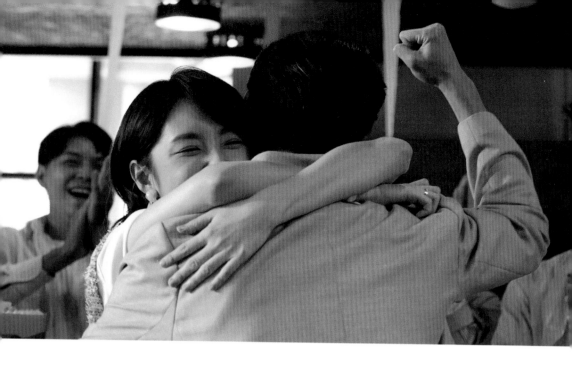

莫 俊 傑

渴望成為守護恆星的行星，

想要勇敢一次，

狂奔一次，

想問你，

願不願意跟我一起——

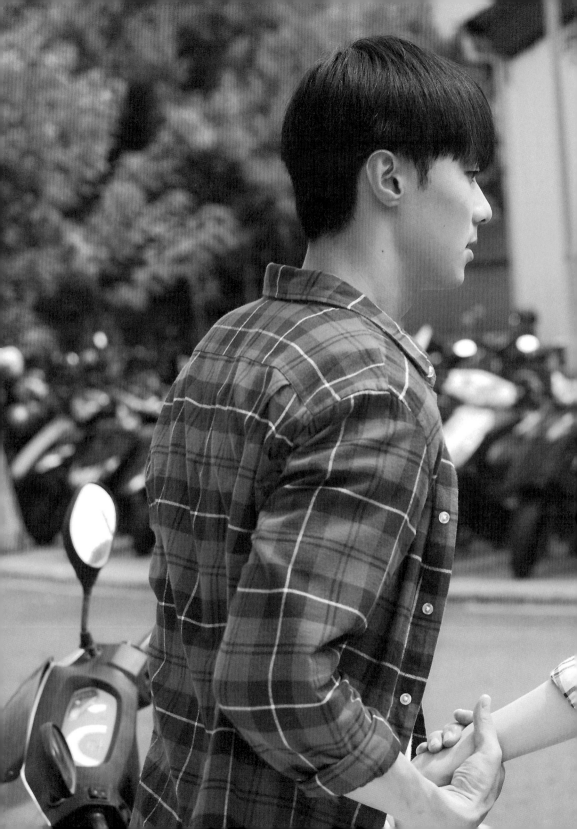

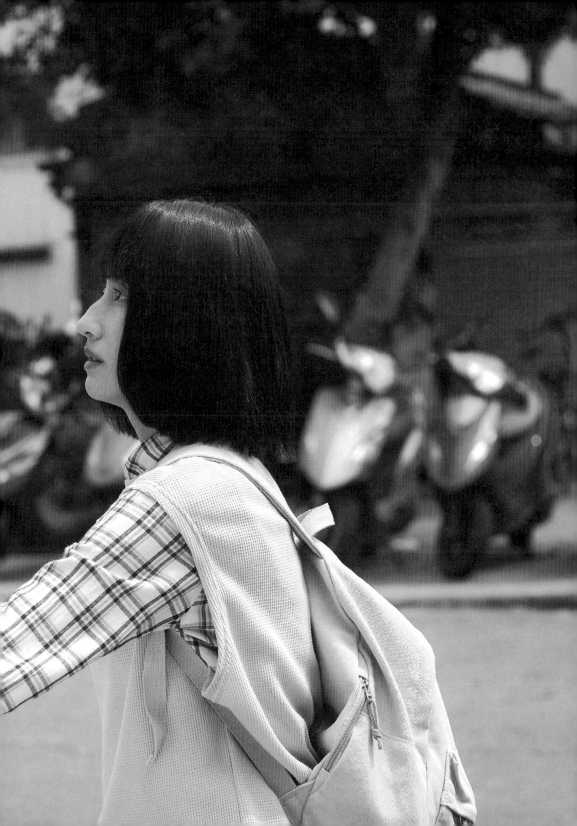

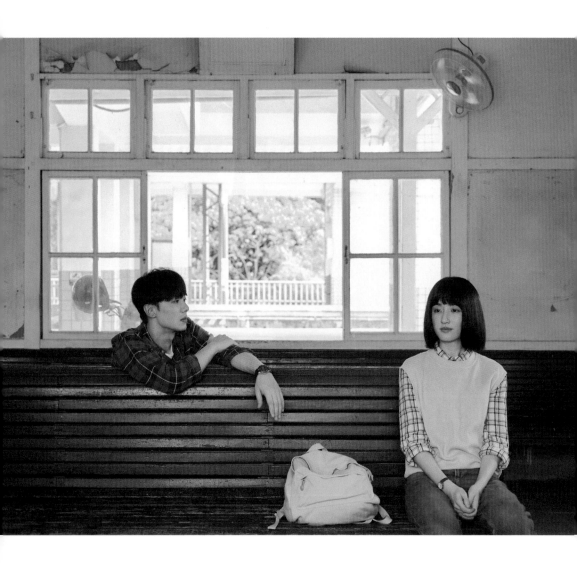

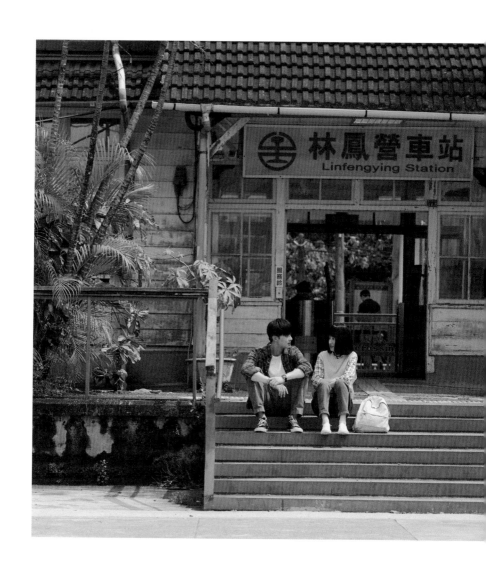

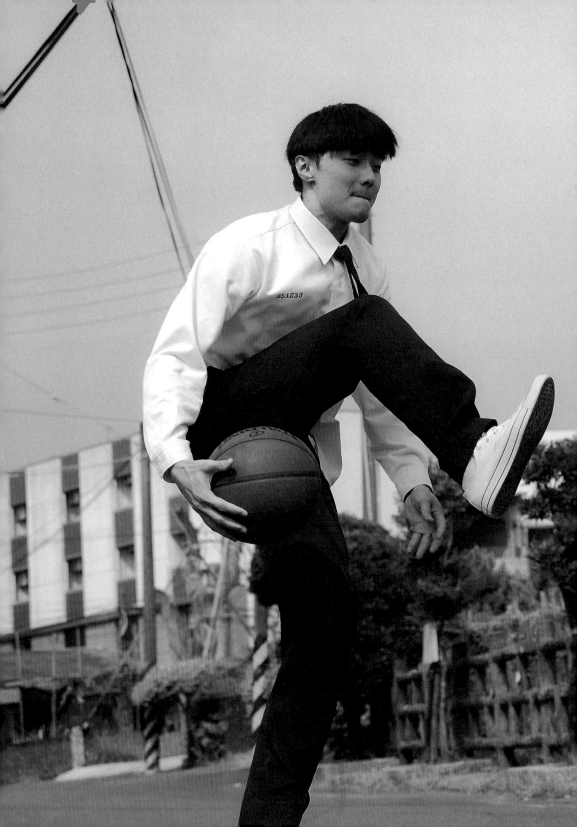

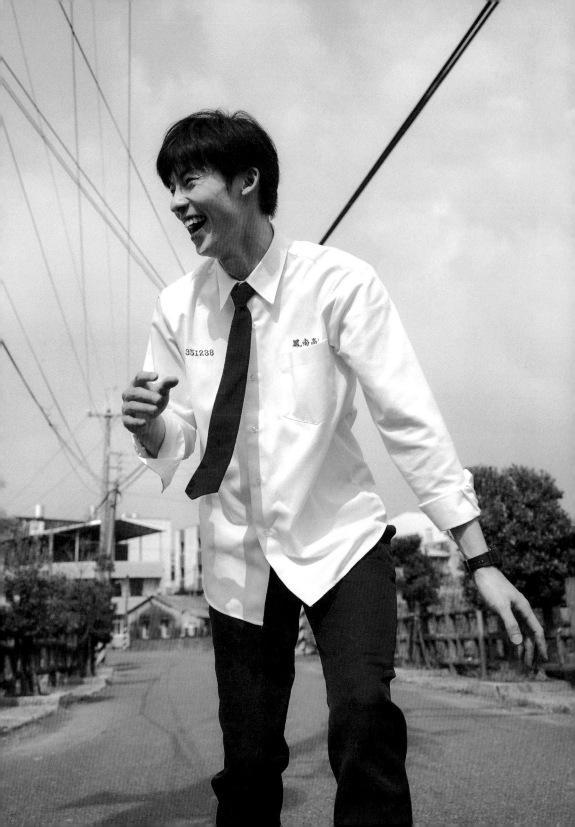

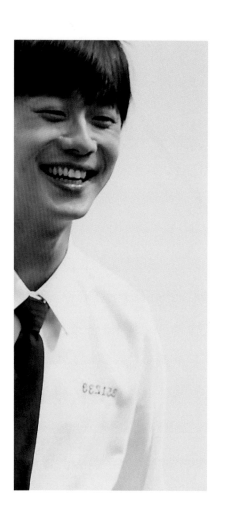
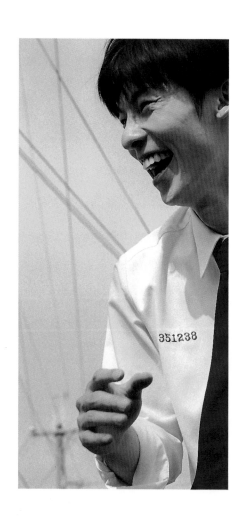

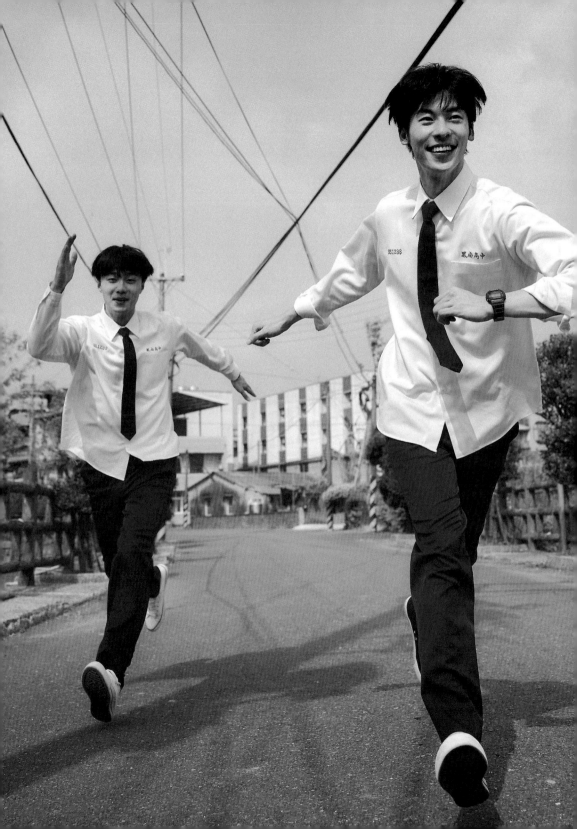

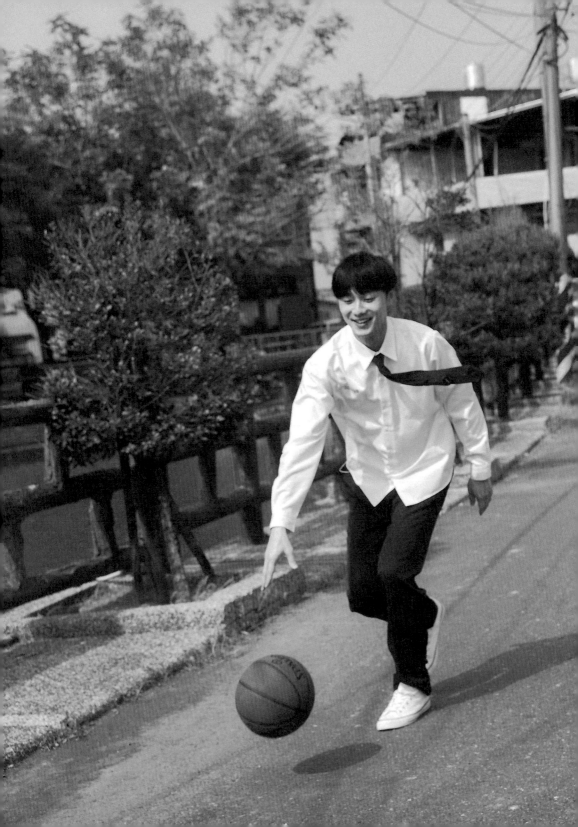

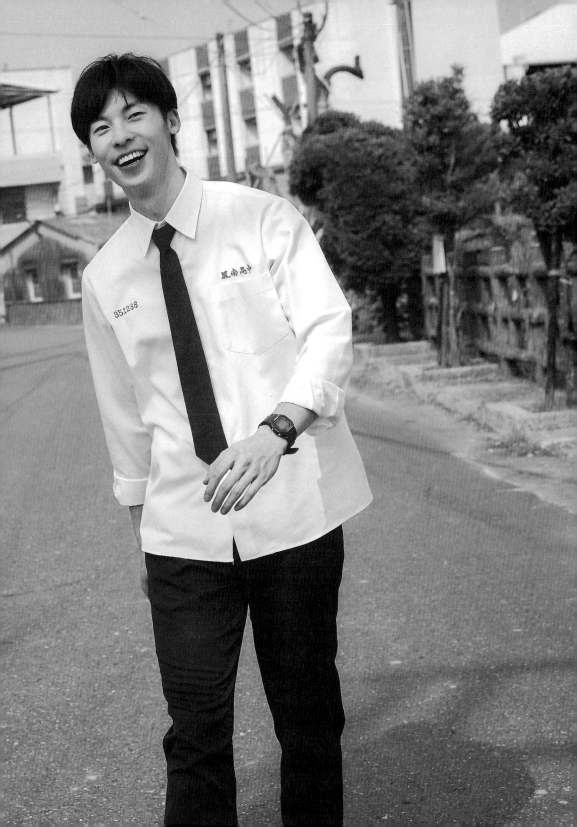

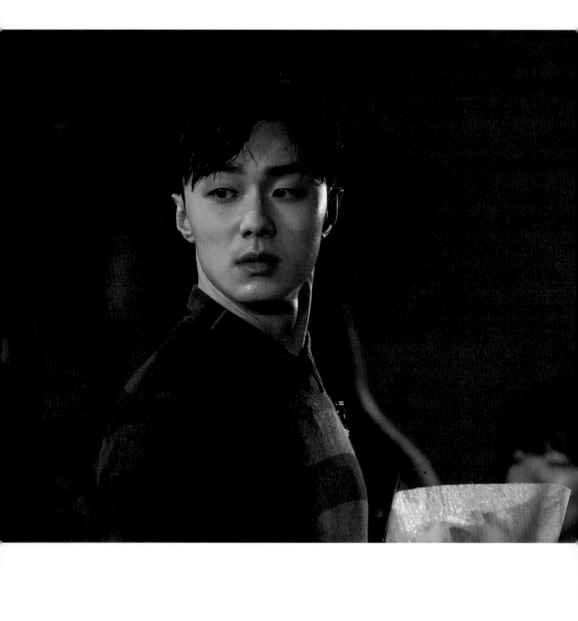

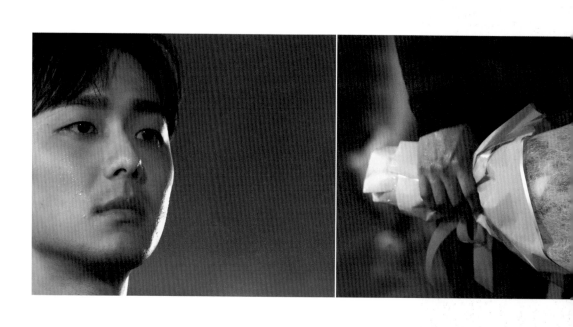

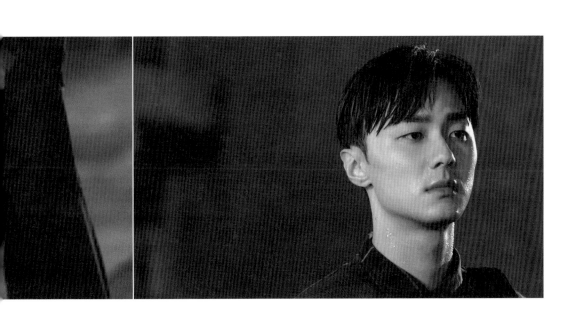

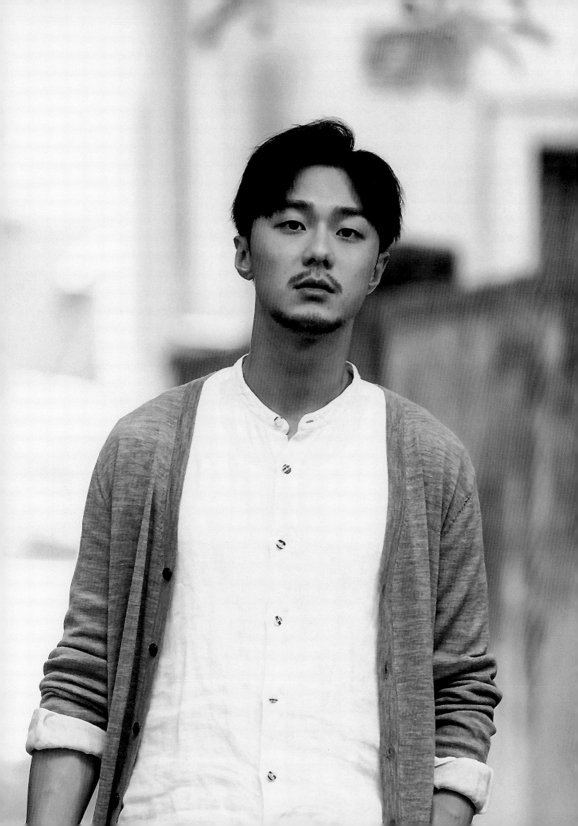

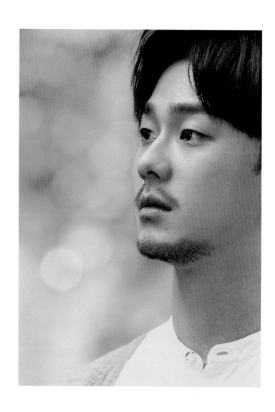

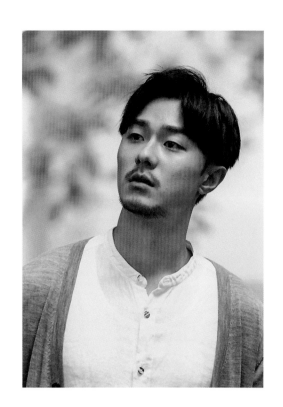

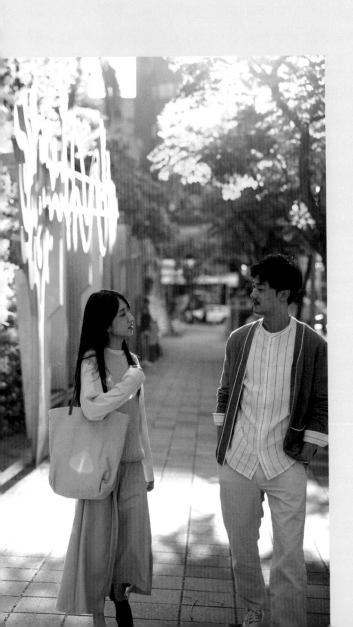

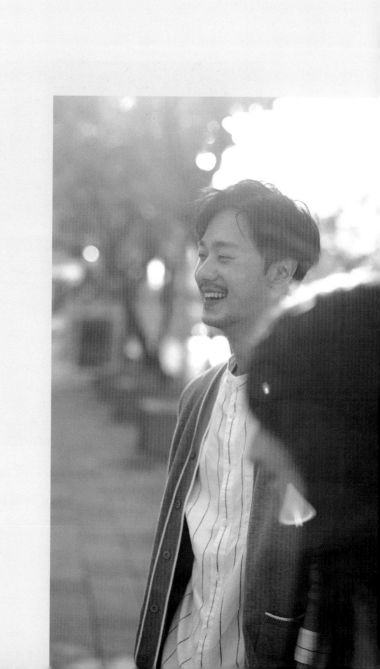

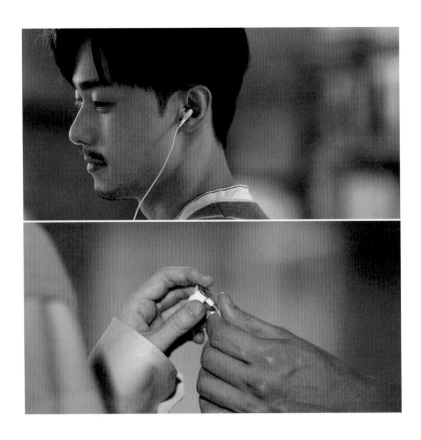

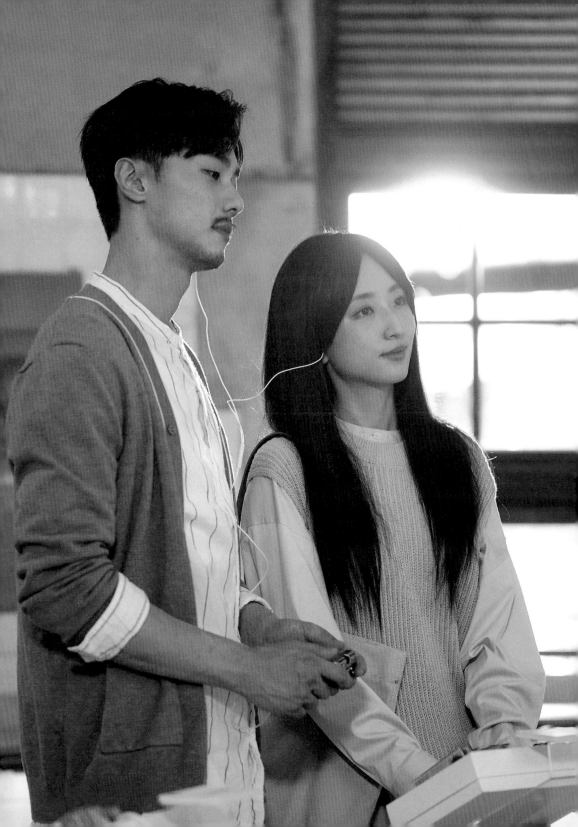

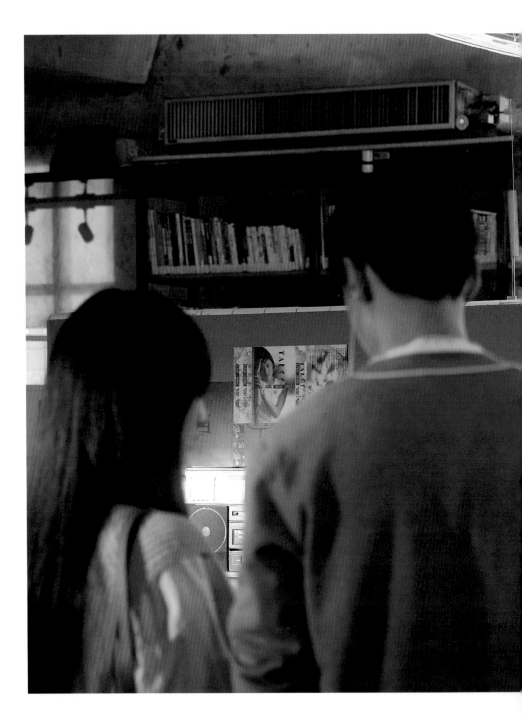

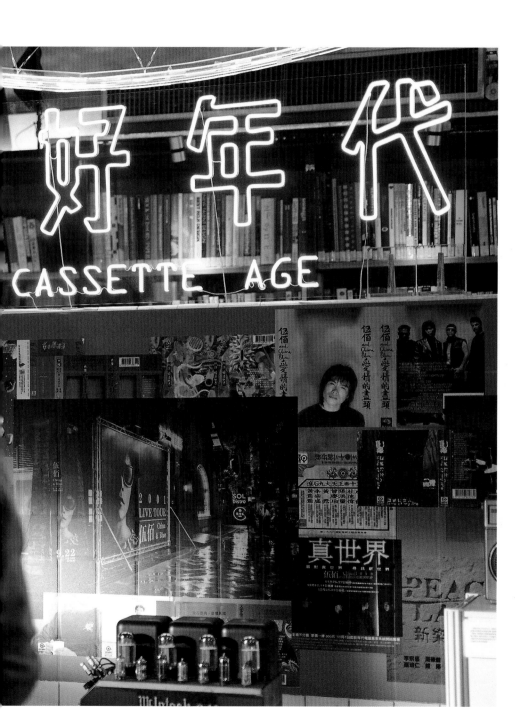

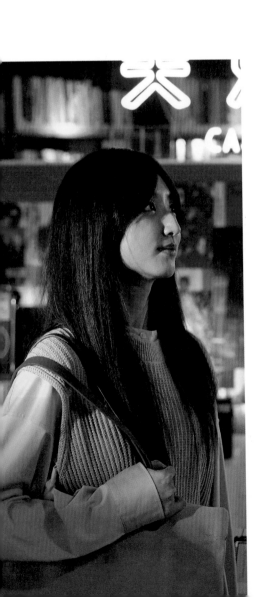

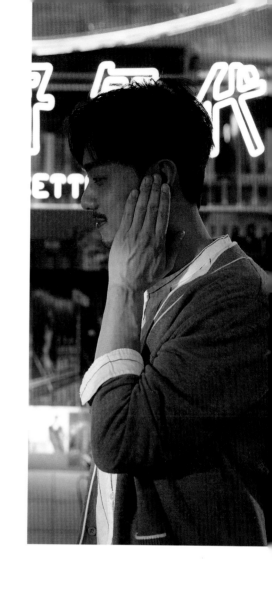

陳　韻　如

渴望成為宇宙最亮的星，

將黯淡留在另一個世界，

想要勇敢愛一次，

一次就好。

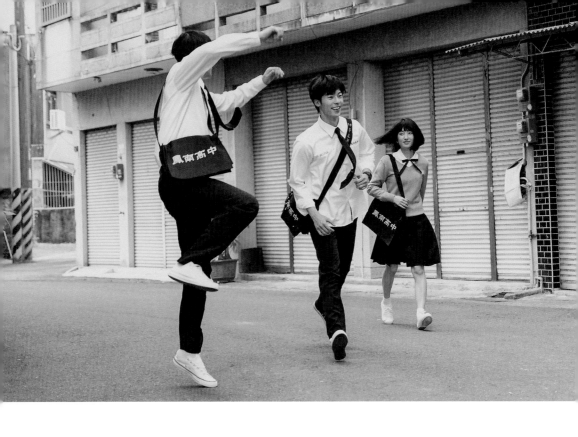

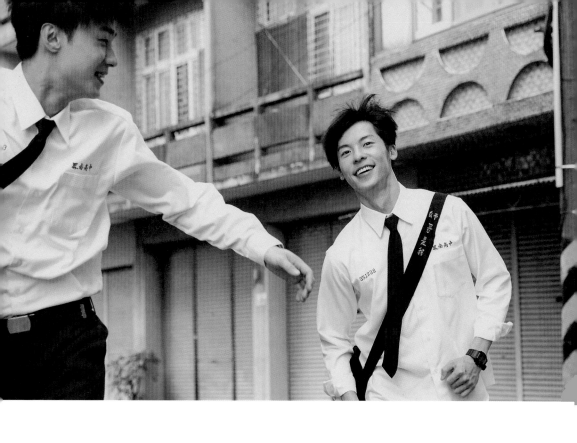

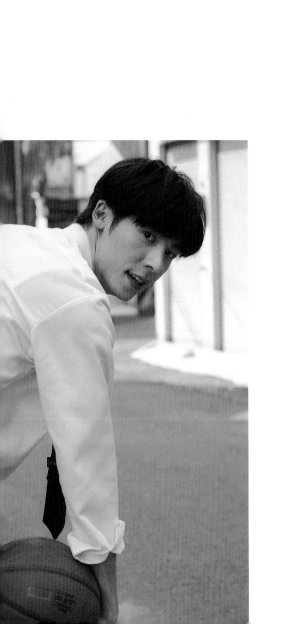

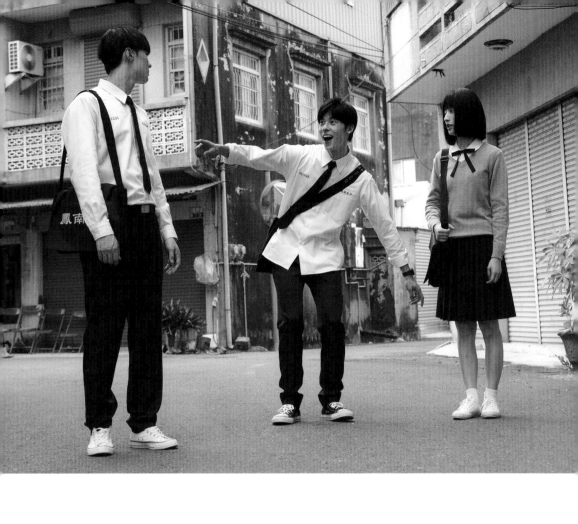

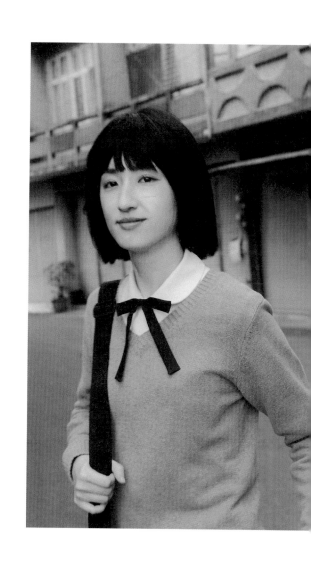

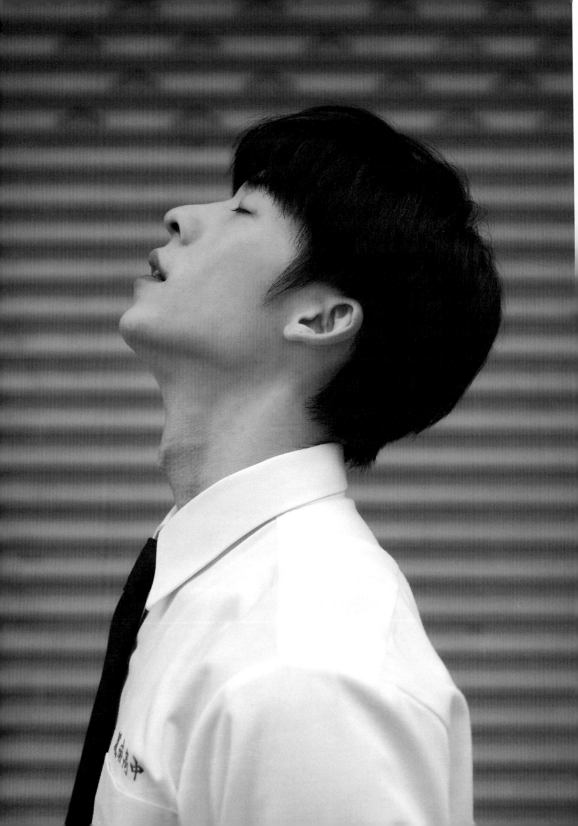

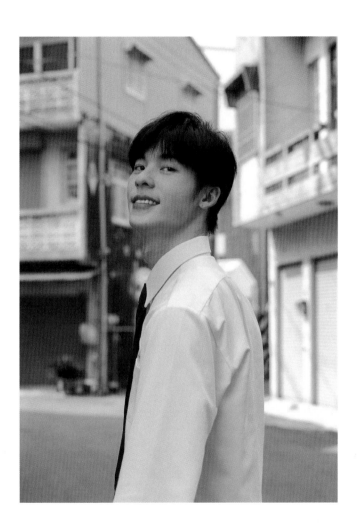

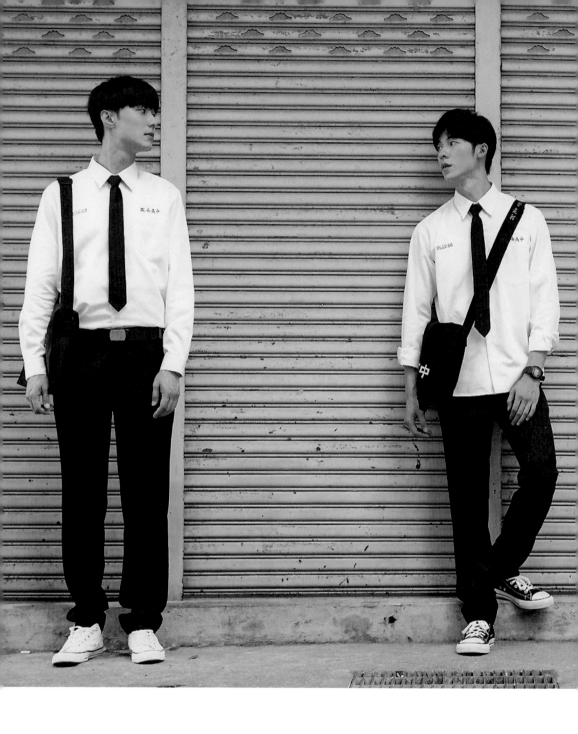

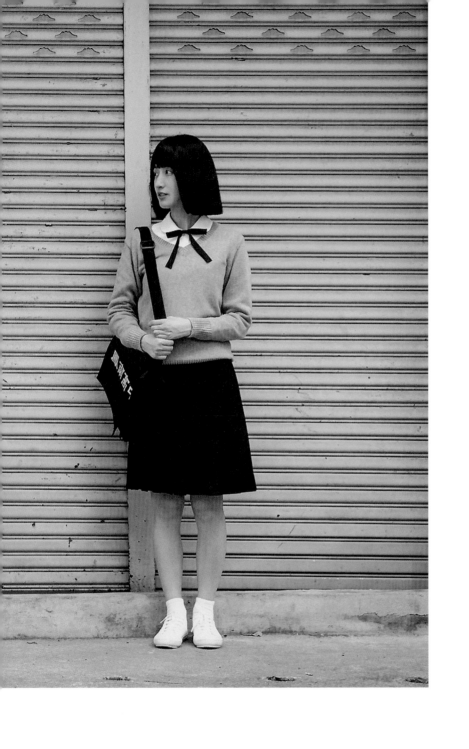

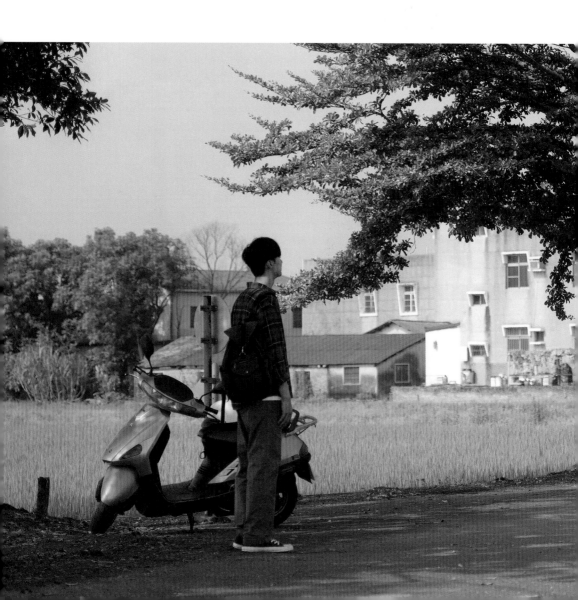

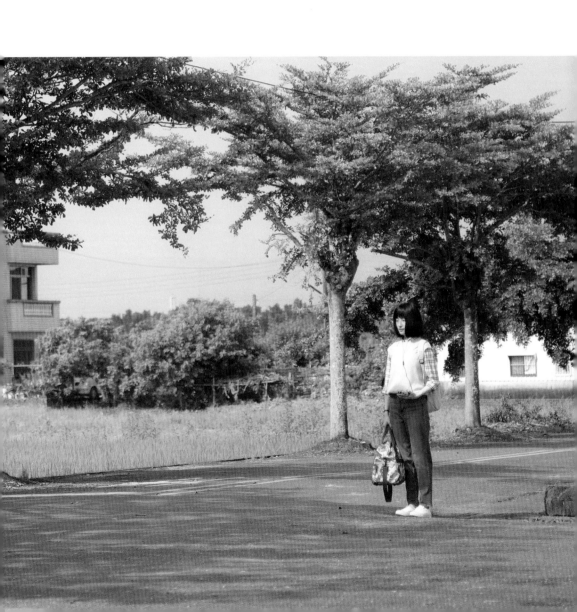

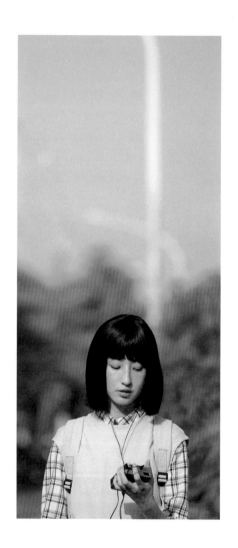

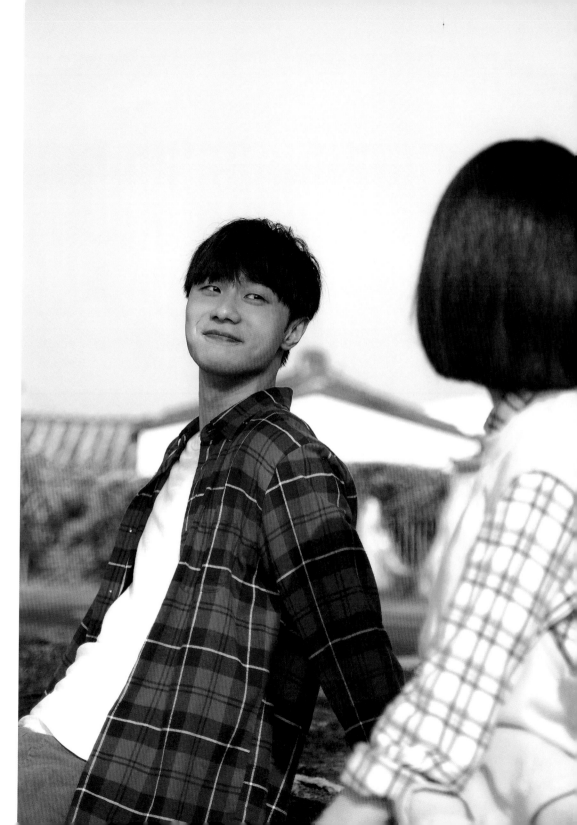

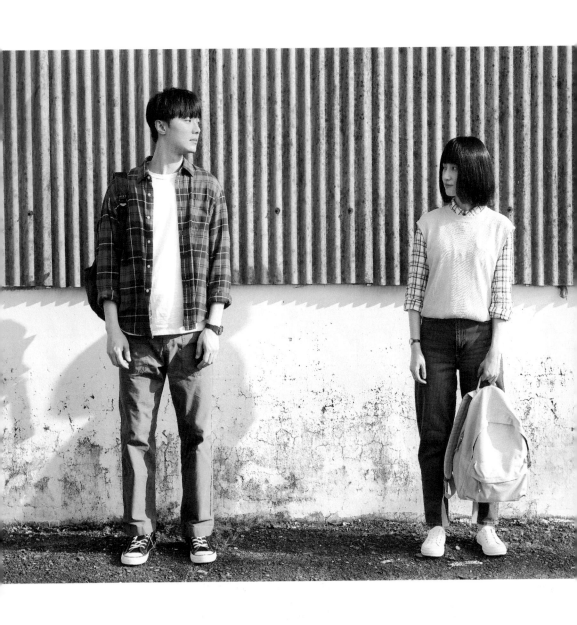

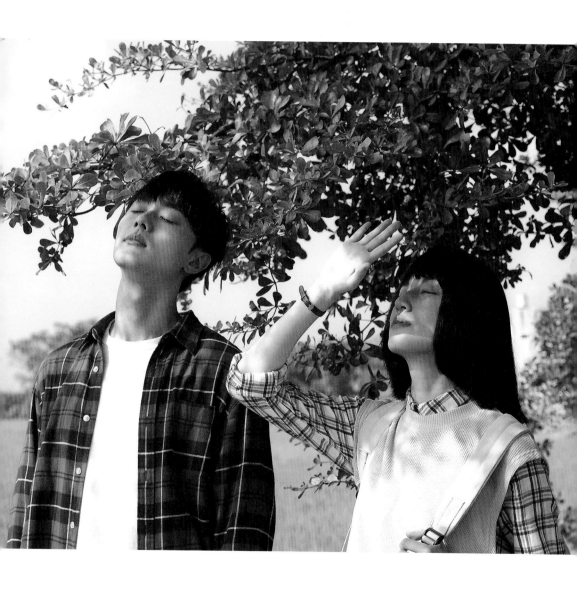

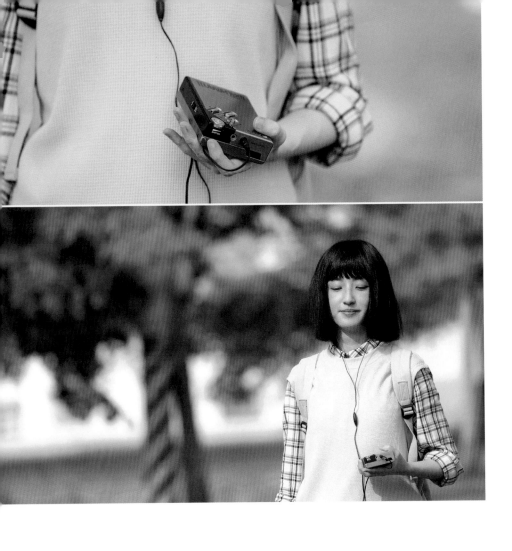

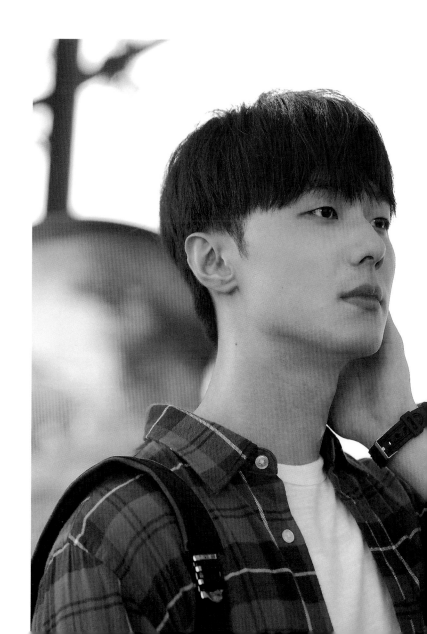

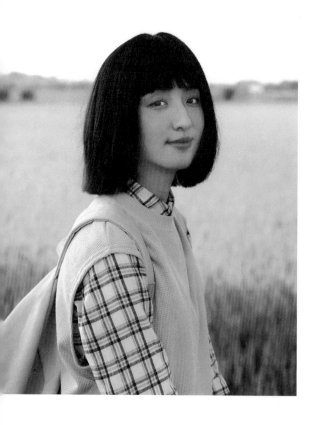

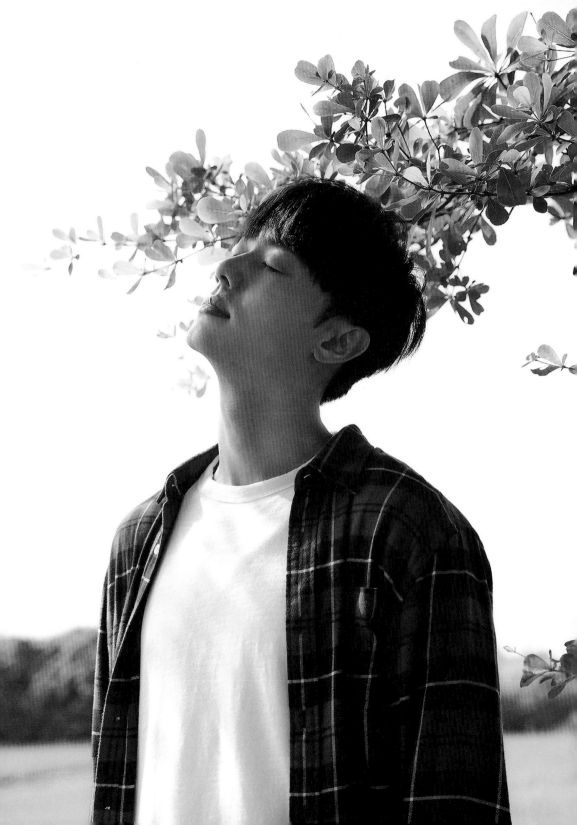

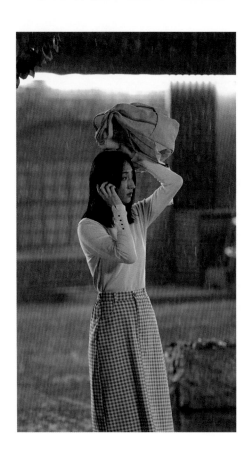

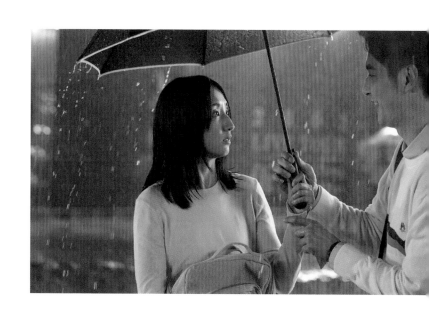

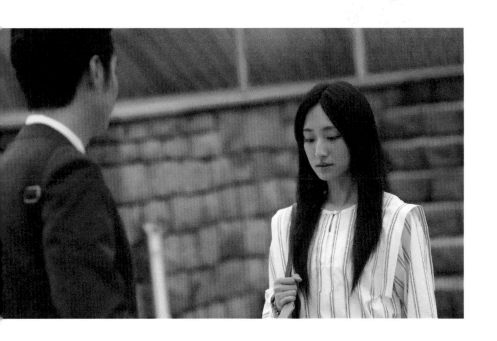

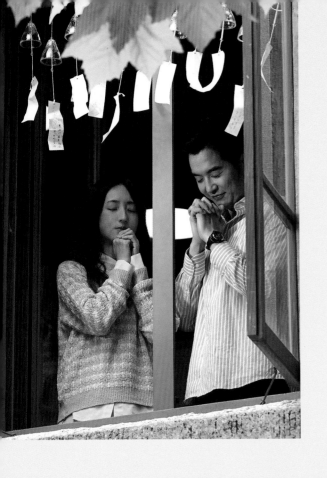

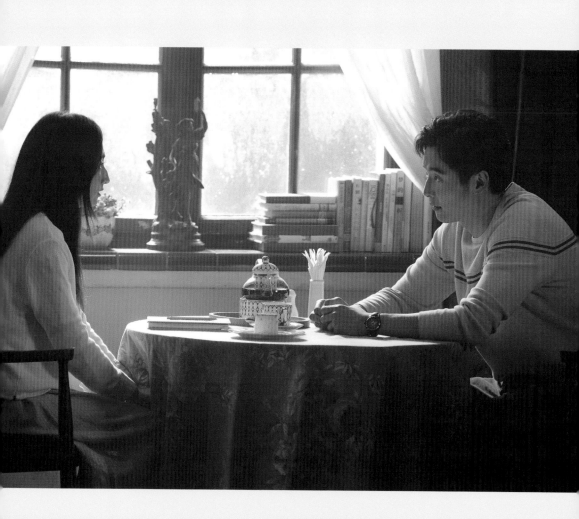

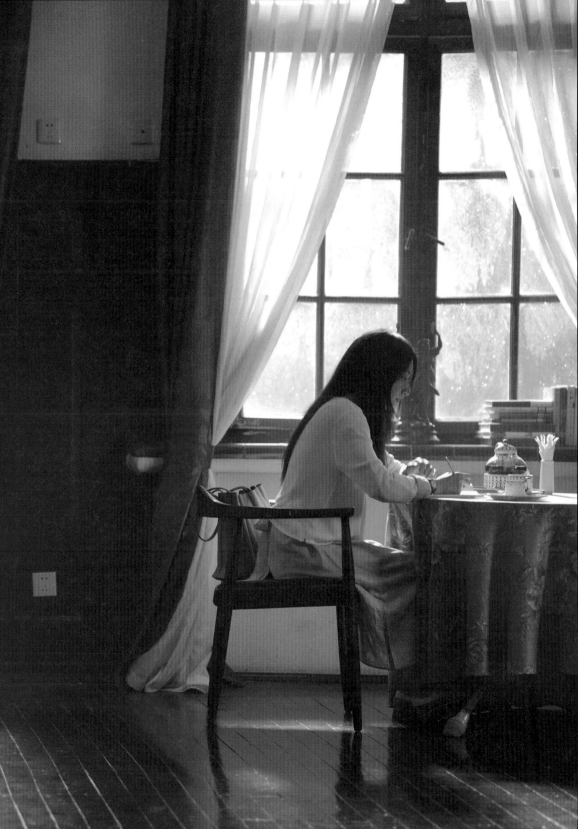

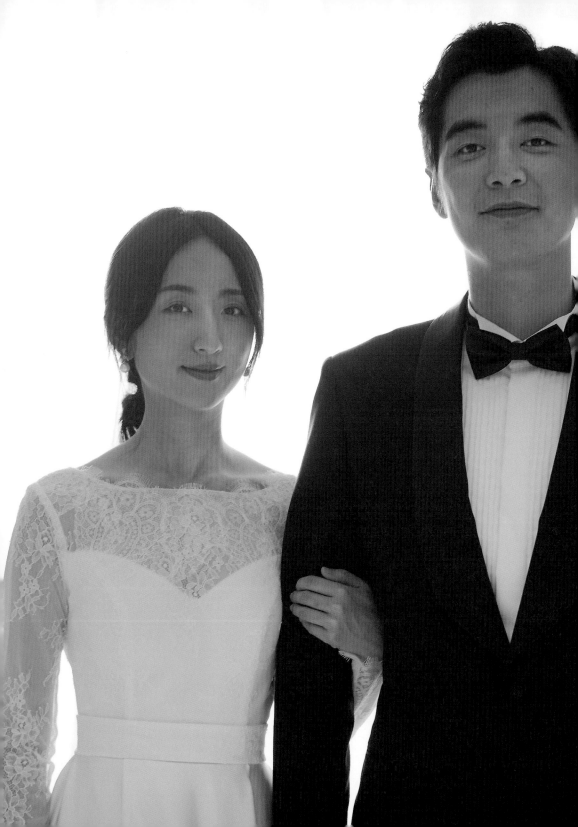

王 詮 勝

希望有一天世界變得不一樣，

但不一樣，

是否都一樣？

世界的喧嘩不停，

渴望有人陪你安靜，

擁抱溫柔，

渴望有天，找到屬於自己的世界。

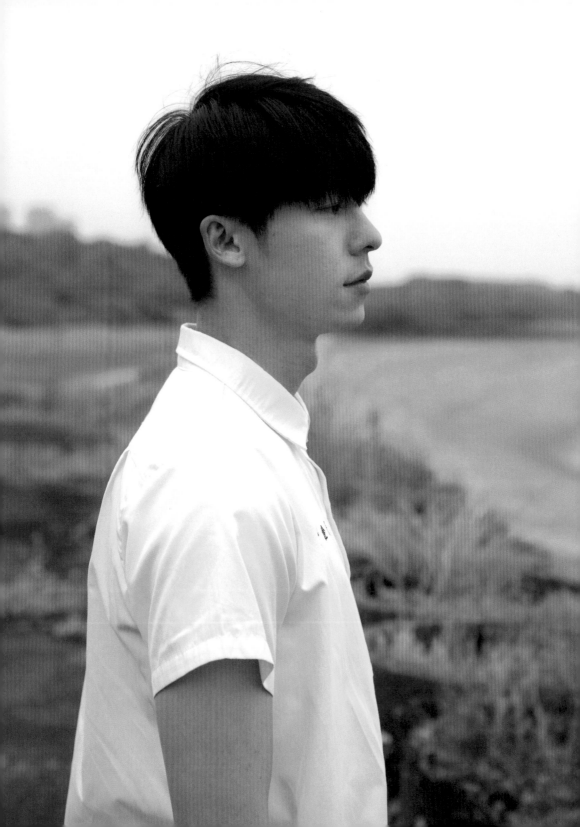

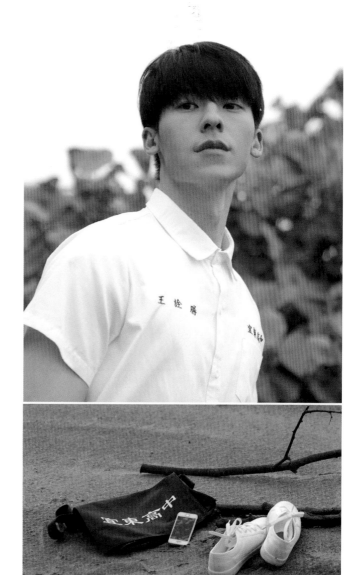

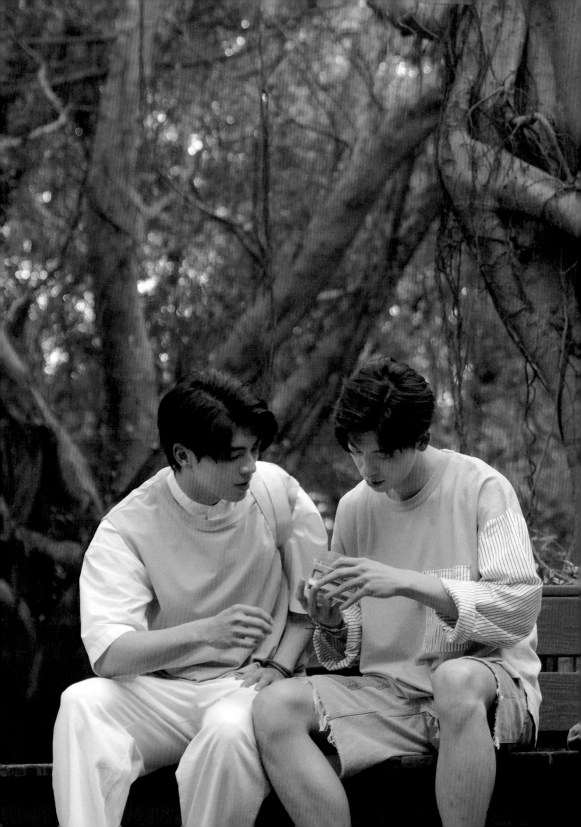

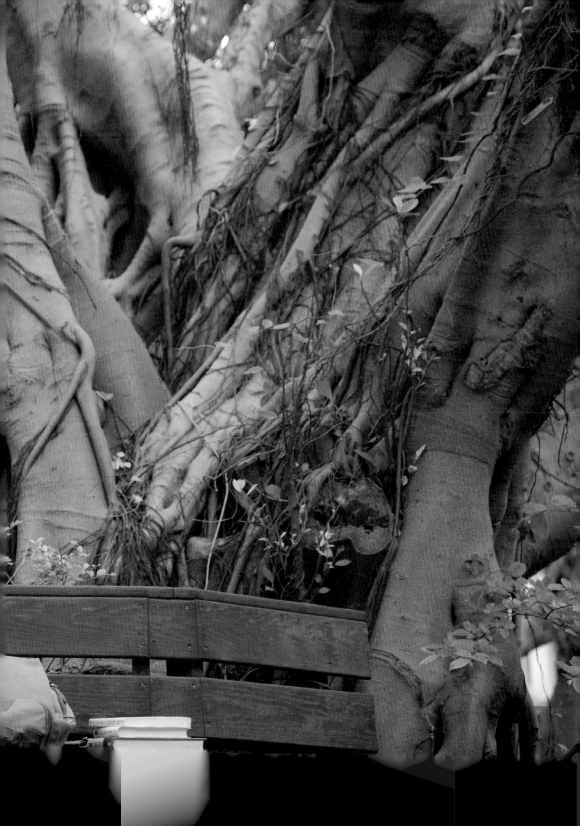

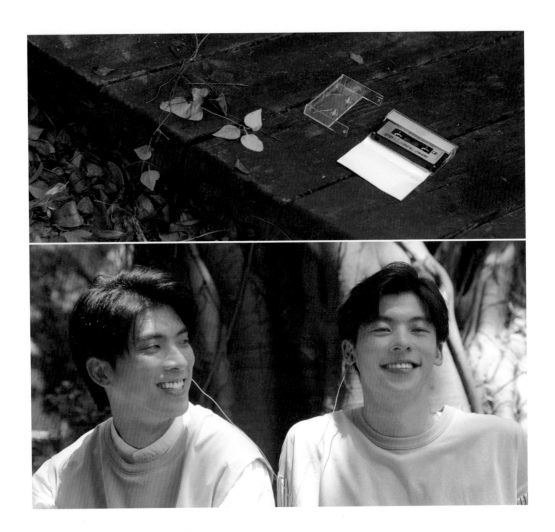

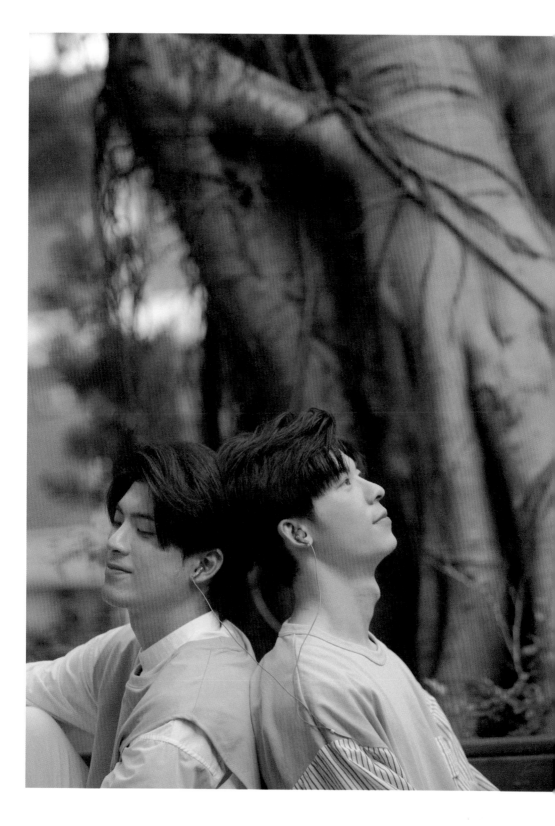

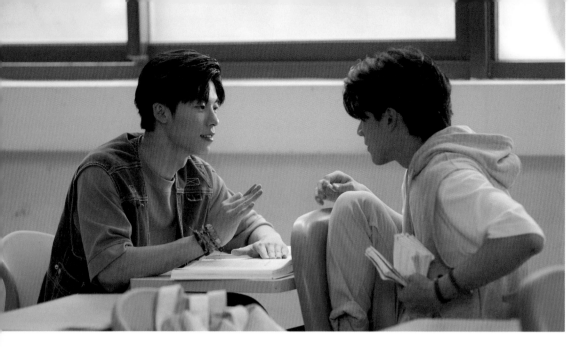

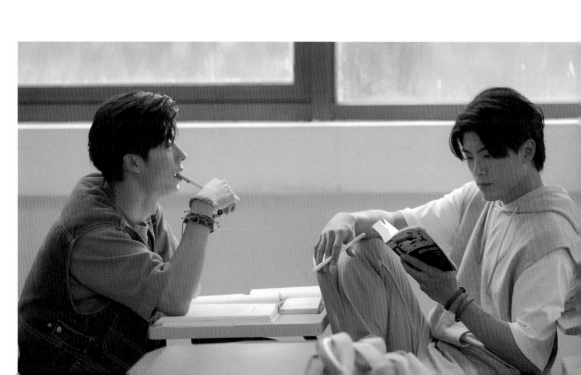

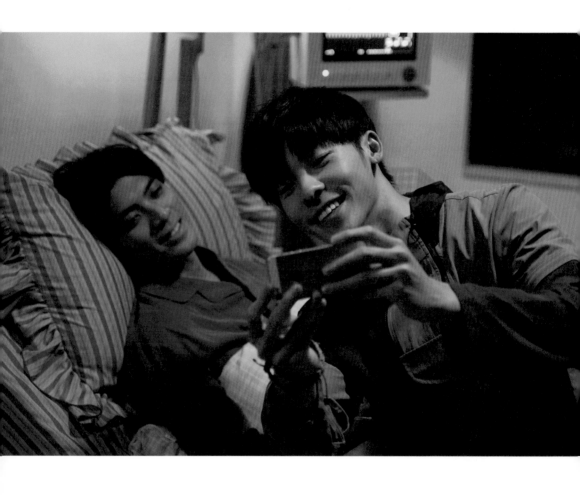

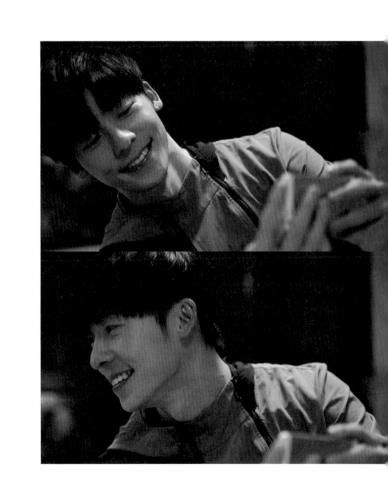

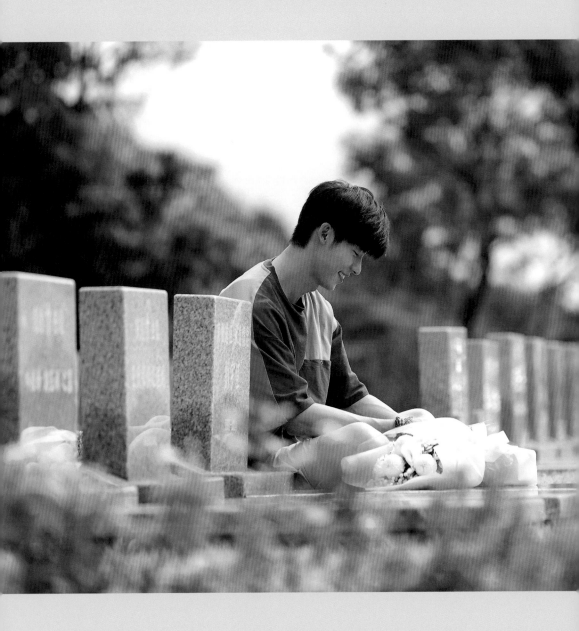

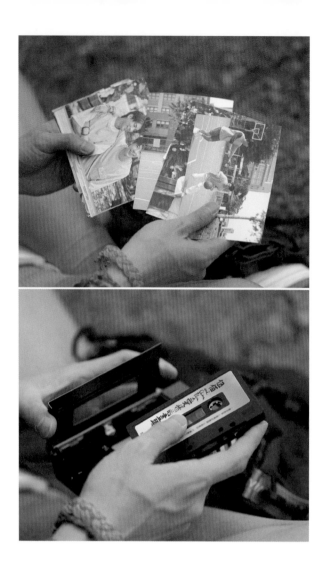

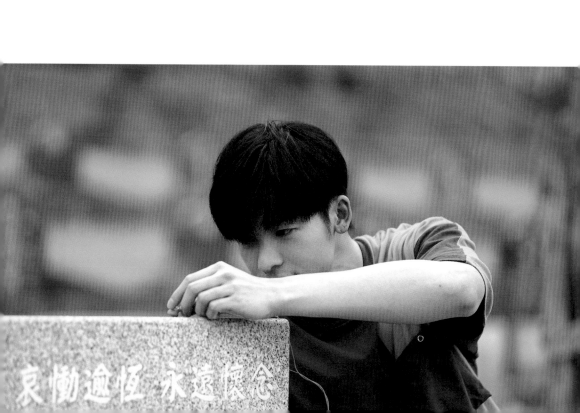

哀慟逾恆 永遠懷念

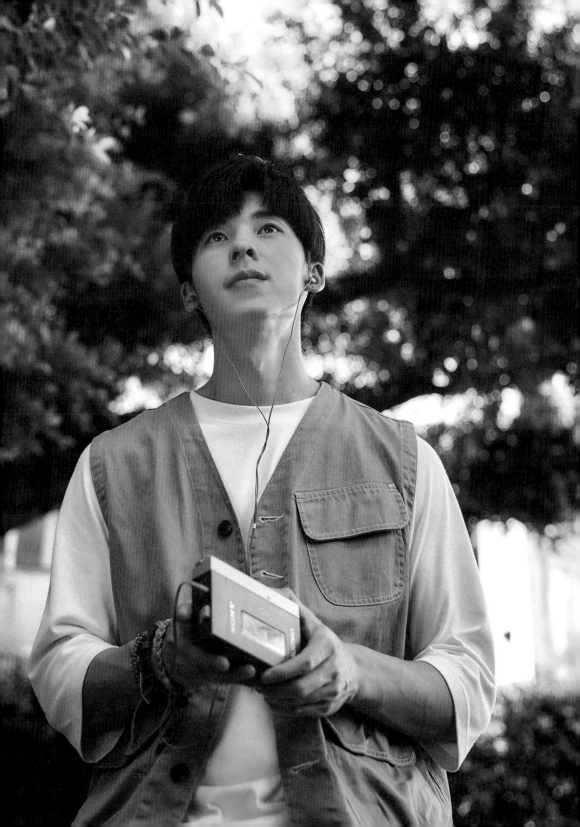

花　絮

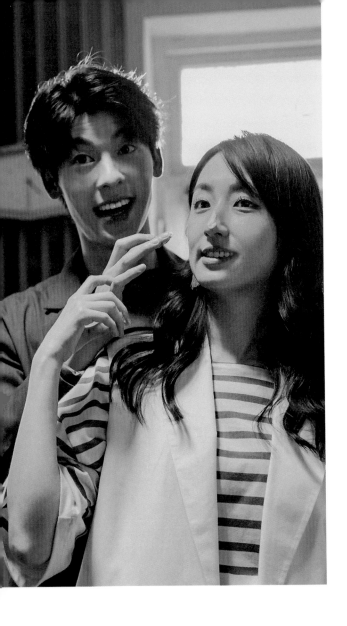

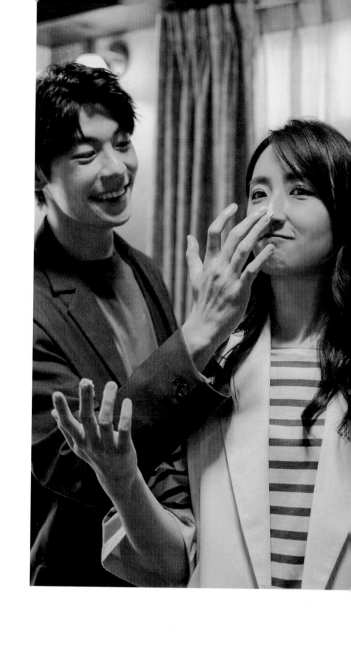

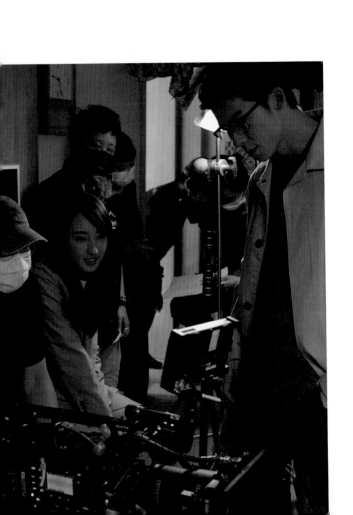

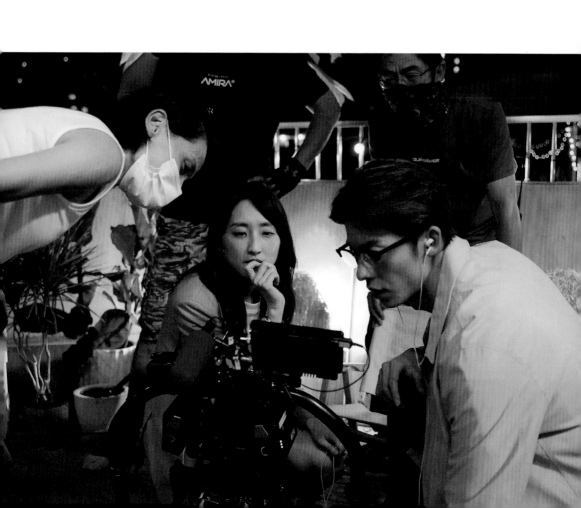

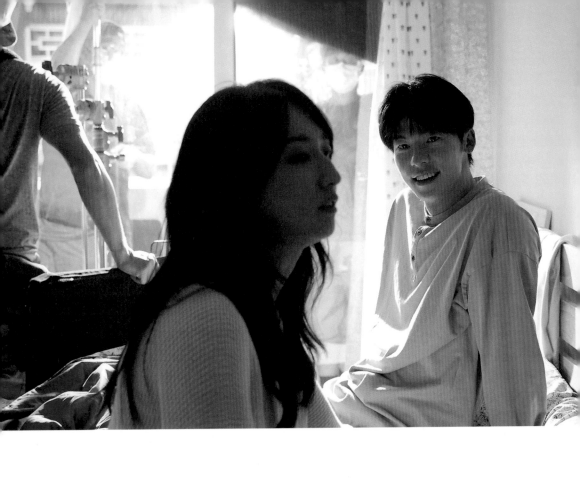

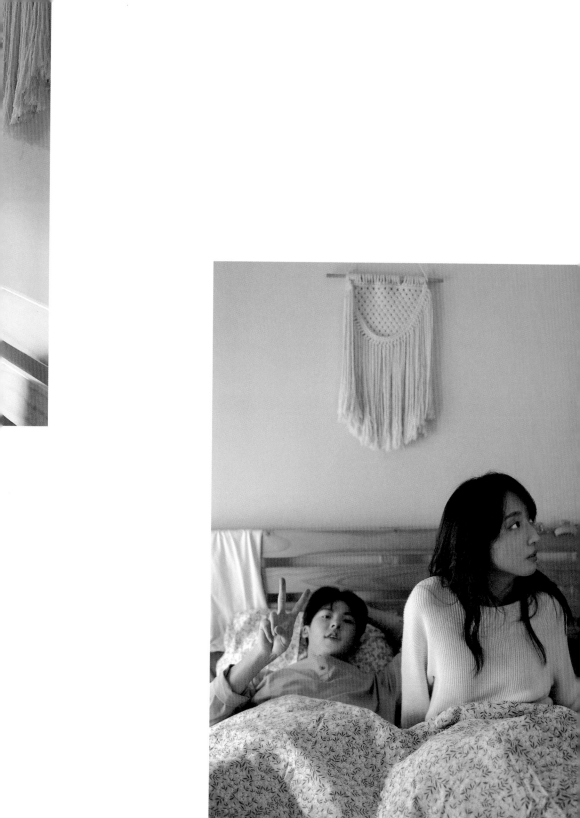

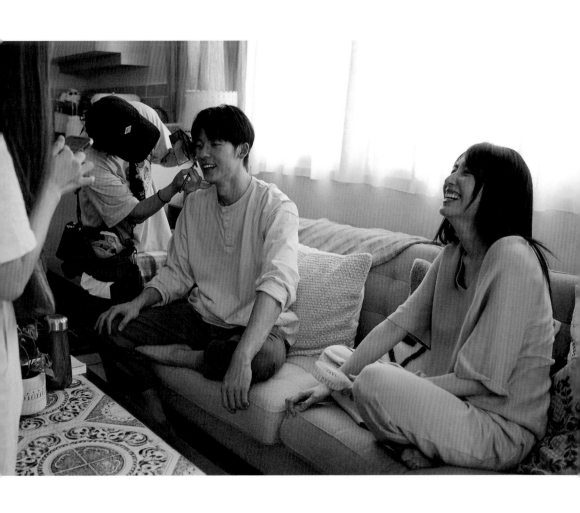

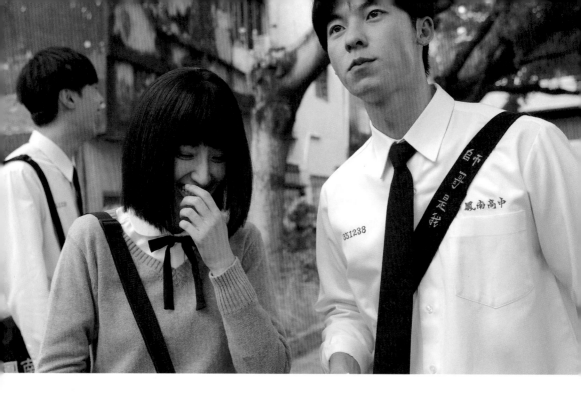

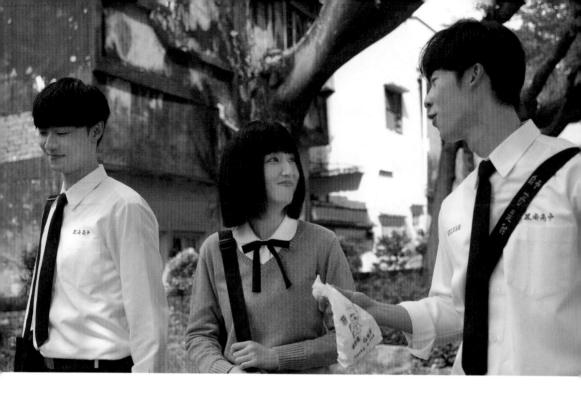

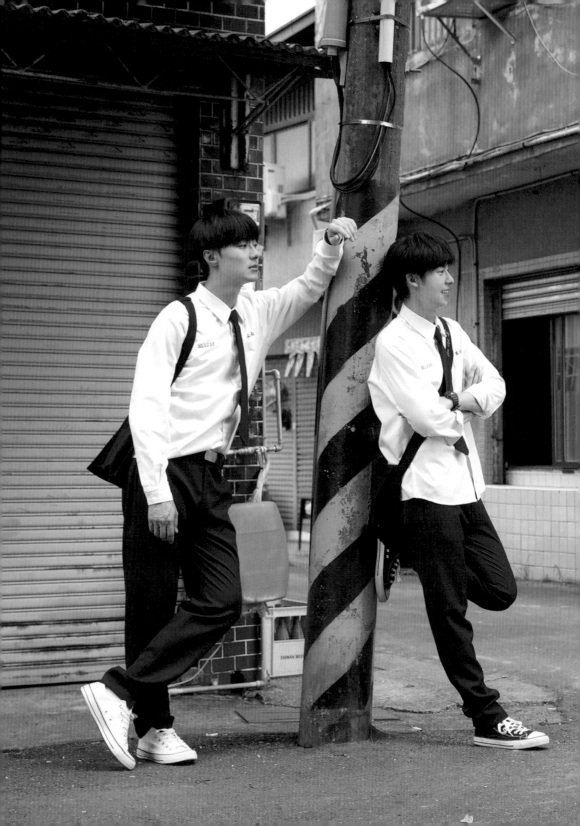

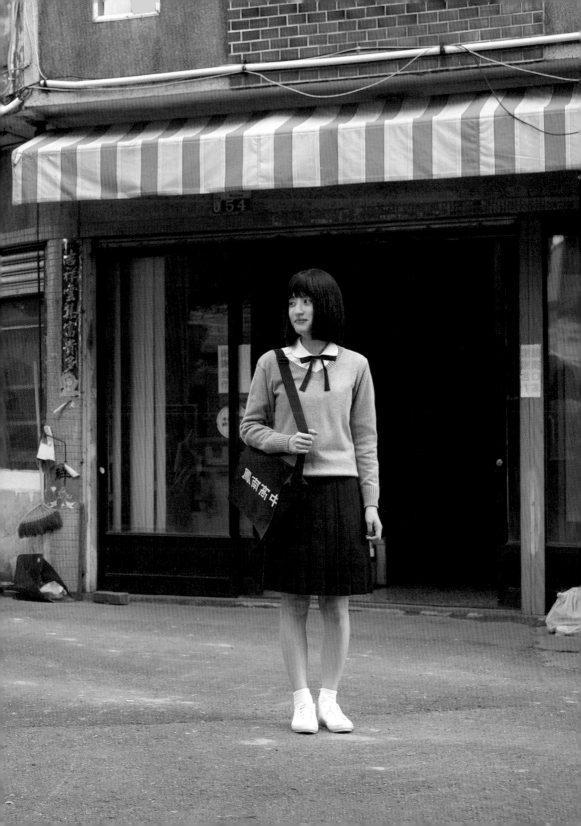

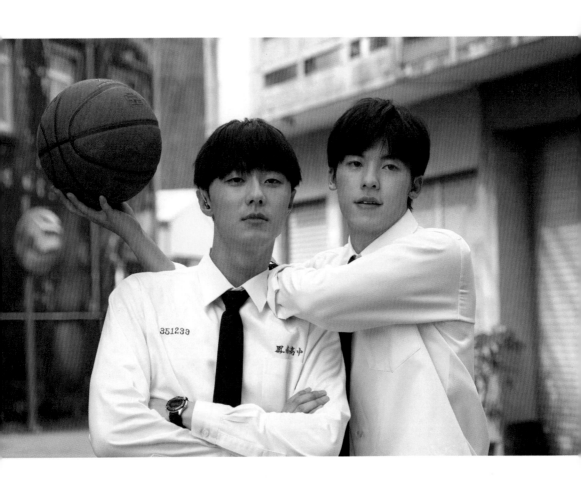

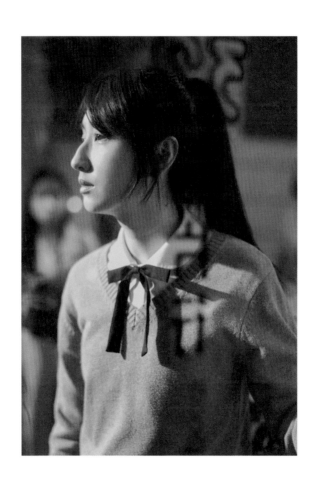

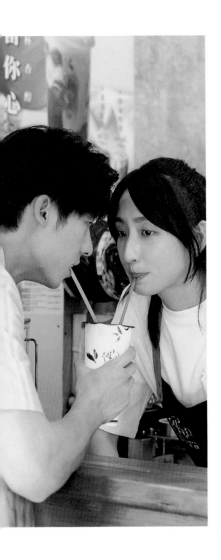
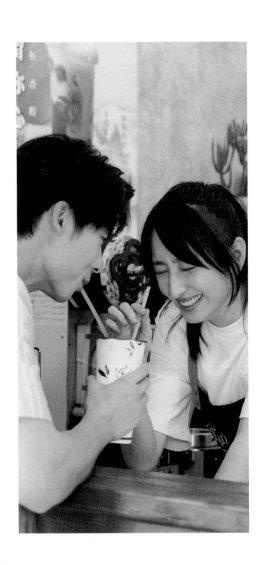

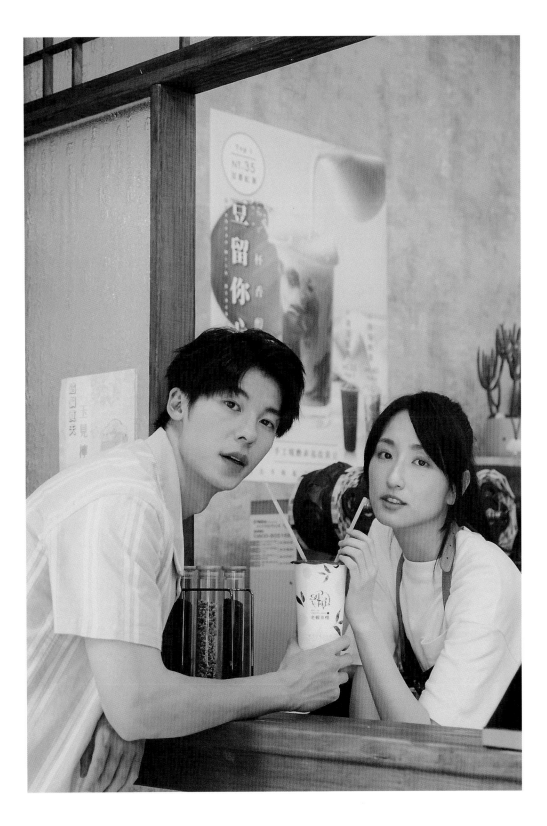

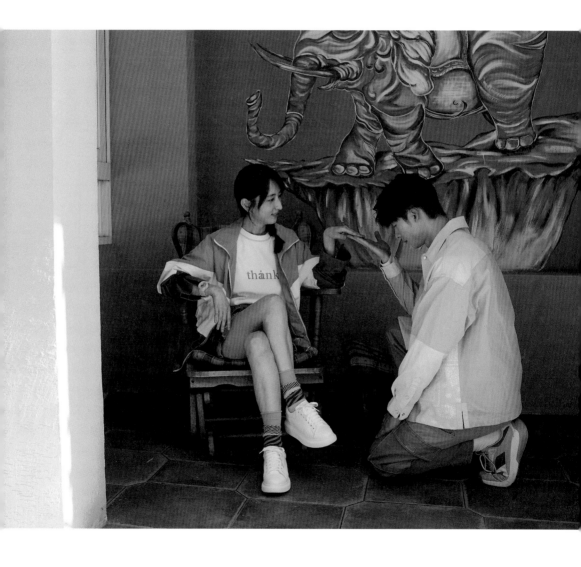

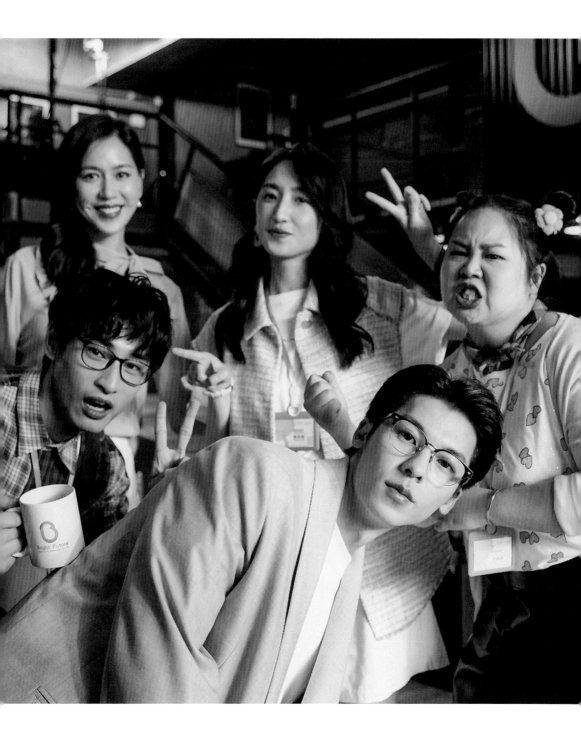

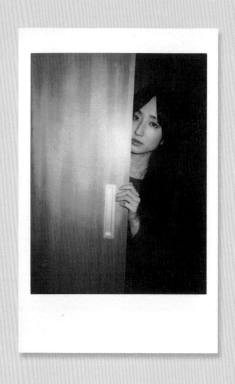

想見你　是我做過最美的夢

我很開心這個夢裡有你

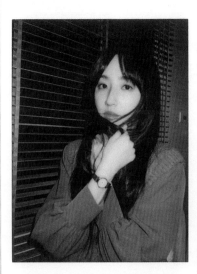

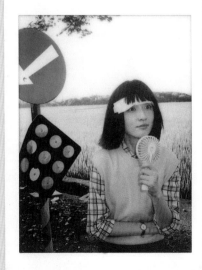

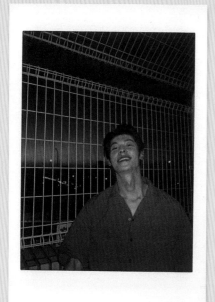

三年時光　不負相遇
謝謝你們　如此愛戴
緣份有始　也會有終
但沒關係　一切都是
最好的安排.

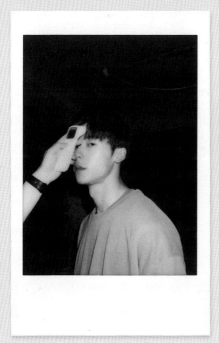
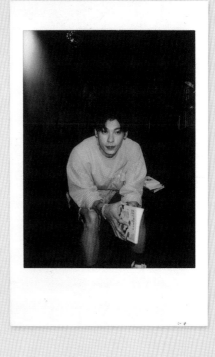

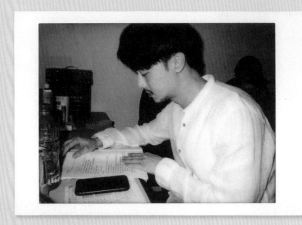

去愛，去失去，要不負相遇。真的是最後了，
　謝謝你(妳)們三年來的陪伴，能夠與
　到彼此的人生也是緣份，且行且珍惜，
　　　我們 珍重 再見 ♥

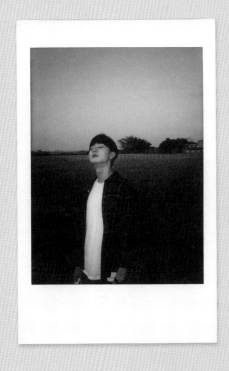
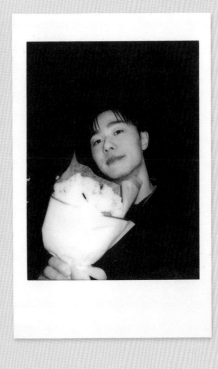

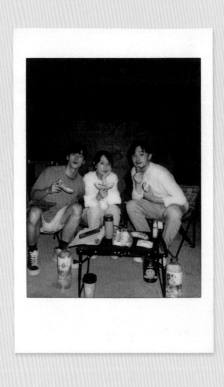

出 品 人	張心望 Wayne H. Chang、薛聖棻 Jason Hsueh
監　　製	林孝謙 Gavin Lin、陳芷涵 Chihhan Chen
導　　演	黃天仁 Tienjen Huang
原 創 故 事	簡奇峯 Chifeng Chien、林欣慧 Hsinhuei Lin
編　　劇	呂安弦 Hermes Lu
製 片 人	麻怡婷 Phoebe Ma
執 行 製 片 人	范晉齊 Midori Fan

Love 005

想見你

Someday Or One Day

《 電影寫真書 》

作　　　者	三鳳製作、車庫娛樂
裝 幀 設 計	犬良品牌設計
執 行 編 輯	吳映萱
行 銷 企 劃	呂嘉羽、黃禹舜
封 面 詩 詞	Alfred Tennyson、袁婉瑜（翻譯）
封 面 文 案	袁婉瑜
書 內 文 案	三鳳製作
手 寫 文 字	柯佳嬿、許光漢、施柏宇
總 編 輯	賀郁文
出 版 發 行	重版文化整合事業股份有限公司
臉 書 專 頁	https://www.facebook.com/readdpublishing
連 絡 信 箱	service@readdpublishing.com
總 經 銷	聯合發行股份有限公司
地　　　址	新北市新店區寶橋路 235 巷 6 弄 6 號 2 樓
電　　　話	(02)2917-8022
傳　　　真	(02)2915-6275
法 律 顧 問	李柏洋
印　　　製	中茂分色製版印刷事業股份有限公司
裝　　　訂	同一書籍裝訂股份有限公司
一 版 一 刷	2023 年 02 月
定　　　價	新台幣 420 元

圖書館出版品預行編目 (CIP) 資料

想見你電影寫真書 / 三鳳製作 . -- 一版 . -- 臺北
市 : 重版文化整合事業股份有限公司 , 2023.02

　　面；　公分 . -- (Love ; 5)
ISBN 978-626-96846-3-2(平裝)

1.CST: 電影片 2.CST: 照片集

987.83　　　　　　　　　　　112001106

版 權 所 有　翻 印 必 究
All Rights Reserved